高等院校职业技能实训规划教材

平面设计与应用综合案例技能实训教程

王中谋　周　民　主编

清华大学出版社
北　京

内 容 简 介

本书从平面设计的应用领域讲起，综合利用Adobe公司推出的Photoshop CC+Illustrator CC+InDesign CC三大平面设计软件，制作了店铺海报、宣传页、比赛海报、户外广告、宣传画册、标志、产品包装、书籍封面、网站首页等作品，并对这些作品的创作方法和设计技巧进行了详细阐述。

全书结构合理、图文并茂、用语通俗、易教易学，既适合作为大、中专院校和应用型本科院校平面设计及多媒体设计相关专业的教材，又可作为广大平面设计爱好者和各类技术人员的参考用书。

本书封面贴有清华大学出版社防伪标签，无标签者不得销售。
版权所有，侵权必究。举报：010-62782989，beiqinquan@tup.tsinghua.edu.cn。

图书在版编目(CIP)数据

平面设计与应用综合案例技能实训教程/王中谋，周民主编. —北京：清华大学出版社，2017（2022.1重印）
（高等院校职业技能实训规划教材）
ISBN 978-7-302-46952-0

Ⅰ.①平… Ⅱ.①王… ②周… Ⅲ.①平面设计—高等职业教育—教材 Ⅳ.①J511

中国版本图书馆CIP数据核字(2017)第074138号

责任编辑：陈冬梅　韩宜波
装帧设计：杨玉兰
责任校对：李玉茹
责任印制：宋　林

出版发行：清华大学出版社
网　　址：http://www.tup.com.cn，http://www.wqbook.com
地　　址：北京清华大学学研大厦A座　邮　编：100084
社 总 机：010-62770175　邮　购：010-62786544
投稿与读者服务：010-62776969，c-service@tup.tsinghua.edu.cn
质量反馈：010-62772015，zhiliang@tup.tsinghua.edu.cn

印 装 者：涿州汇美亿浓印刷有限公司
经　　销：全国新华书店
开　　本：185mm×260mm　印　张：16.25　字　数：390千字
版　　次：2017年7月第1版　印　次：2022年1月第7次印刷
定　　价：59.00元

产品编号：073563-01

提起平面设计,大家并不陌生,但在具体应用时往往会遇到许多疑惑。为了满足广大师生和设计爱好者的需要,我们组织一线设计人员编写了本书。书中对 Adobe 系列软件 Photoshop CC、Illustrator CC 和 InDesign CC 的综合应用进行了详细的阐述。书中案例着眼于实用性和专业性,符合读者的认知规律,无论对于平面设计初学者还是平面设计专业人员,都具有很强的参考及学习价值。

本书从平面设计的应用领域讲起,深入浅出地阐述了平面作品的创作方法和设计技巧。全书共 10 章,各章内容安排如下。

章 节	作品名称	知识体系
第 1 章	平面设计学习准备	
第 2 章	淘宝店铺海报设计	制作日用百货店铺海报
第 3 章	宣传页设计	制作防水鞋套宣传页
第 4 章	比赛海报设计	制作球赛海报
第 5 章	户外广告设计	制作茶韵广告
第 6 章	宣传画册设计	制作商业街宣传画册
第 7 章	标志设计	制作金街铺标志
第 8 章	产品包装设计	制作儿童米粉包装
第 9 章	书籍封面设计	制作软件教程封面
第 10 章	企业网站首页设计	制作装潢公司网站首页

本书的各案例均经过精心筛选,制作过程的描述简明清晰,技术分析深入浅出。在每章的最后还安排了"项目练习",以供读者参考练习。

读者群体

- 大、中专院校相关专业的师生；
- 电脑培训班中学习平面设计的学员；
- 从事平面设计的工作人员；
- 对图像处理有着浓厚兴趣的爱好者。

本书由王中谋编写第2、3、8、9、10章，北京培黎职业技术学院的周民编写第1、4、5、6、7章。除作者外，参与本书编写的人员还有伏银恋、任海香、李瑞峰、杨继光、周杰、朱艳秋、刘松云、岳喜龙、吴蓓蕾、王赞赞、李霞丽、周婷婷、张静、张晨晨、张素花、郑菁菁、赵莹琳等。这些老师在长期的工作中积累了大量的经验，在写作的过程中始终坚持严谨细致的态度，力求精益求精。由于时间有限，书中疏漏之处在所难免，希望读者朋友批评指正。

需要获取教学课件、视频、素材的读者可以发送邮件到：619831182@QQ.com 或添加微信公众号DSSF007留言申请，制作者会在第一时间将其发至您的邮箱。在学习过程中，欢迎加入读者交流群(QQ群：281042761)进行学习探讨！

编　者

第1章 平面设计学习准备

1.1 什么是平面设计 2
 1.1.1 平面设计要素 2
 1.1.2 常用平面设计软件 4
1.2 平面设计专业术语 6
 1.2.1 图像颜色模式 6
 1.2.2 矢量图和位图 8
 1.2.3 像素和分辨率 9
 1.2.4 常见图像文件格式 10
1.3 平面设计应用领域 11
 1.3.1 广告设计 11
 1.3.2 包装设计 12
 1.3.3 网页设计 12
 1.3.4 书籍设计 13
 1.3.5 VI 设计 13

第2章 淘宝店铺海报设计

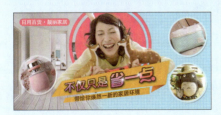

2.1 设计作品标签 16
2.2 制作日用百货店铺海报 16
 2.2.1 制作海报页面 16
 2.2.2 制作动态效果 31
2.3 项目练习：网店海报设计 35

第3章 宣传页设计

3.1 设计作品标签 38
3.2 制作防水鞋套宣传页 38
 3.2.1 制作宣传页正面 38
 3.2.2 制作宣传页反面 57
3.3 项目练习：复合肥宣传页设计 70

第4章 比赛海报设计

4.1 设计作品标签 72
4.2 制作球赛海报 72
 4.2.1 制作海报背景 72
 4.2.2 制作立体文字 80
4.3 项目练习：金球杯海报设计 94

第5章 户外广告设计

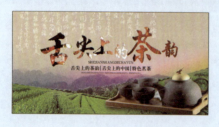

5.1 设计作品标签 96
5.2 制作茶韵广告 96
 5.2.1 制作广告背景 96
 5.2.2 添加主题图像 103
 5.2.3 添加广告文字 111
 5.2.4 设计主体标志 115
5.3 项目练习：大枣户外广告设计117

第6章 宣传画册设计

6.1 设计作品标签 120
6.2 制作商业街宣传画册 120
 6.2.1 制作封面和封底 120
 6.2.2 制作画册内页 131
6.3 项目练习：房地产宣传册设计 144

第7章 标志设计

7.1 设计作品标签 146
7.2 制作金街铺标志 146
 7.2.1 制作标志 .. 146
 7.2.2 制作模板样式 157
7.3 项目练习：餐饮店标志设计 164

第8章 产品包装设计

8.1 设计作品标签 166
8.2 制作儿童米粉包装 166
 8.2.1 创建包装刀版 166
 8.2.2 添加主题图像 175
8.3 项目练习：蛋糕包装设计 197

第9章　书籍封面设计

- 9.1 设计作品标签 200
- 9.2 制作软件教程封面 200
 - 9.2.1 制作书籍封面 200
 - 9.2.2 制作书脊和封底 209
- 9.3 项目练习：教辅图书封面设计 218

第10章　企业网站首页设计

- 10.1 设计作品标签 220
- 10.2 制作装潢公司网站首页 220
 - 10.2.1 制作导航栏 220
 - 10.2.2 绘制立体图形 225
- 10.3 项目练习：装潢公司网站 248

第 1 章

平面设计学习准备

本章概述

平面设计发展得极为迅速,涉及面非常广泛。平面设计师可以从事广告公司、企划公司、图文设计公司、出版行业、企业宣传策划部门及其他平面设计领域的相关平面设计工作。通过对本章这些基础内容的学习,可以为后面深入学习软件操作技能奠定良好的基础。

要点难点

平面设计要素　★☆☆
常见平面设计软件　★☆☆
平面设计专业术语　★★☆
平面设计的应用范围　★★★

案例预览

1.1 什么是平面设计

平面设计又被称为视觉传达设计，是以"视觉"作为沟通和表现的方式。平面设计是沟通传播、风格化和通过文字及图像解决问题的艺术。由于有知识技能的重叠，平面设计常常被误认为是视觉传播或传播设计。但实际上，平面设计是通过使用多种不同的方法创造和组合文字、符号以及图像来产生视觉思想和信息，借此来传达设计者的想法或信息的视觉表现。

1.1.1 平面设计要素

视觉、听觉、视听觉是现代信息传播媒介的 3 种类型，从视觉传达中获知的是其中 70%的信息，如杂志、路牌、报纸、招贴海报、灯箱等。这些以平面形态出现的视觉类信息传播媒介，均属于平面设计的范畴。

图形、文字、色彩为平面设计中的基本要素。

1. 图形

图形是平面设计主要的构成要素，它能够形象地表现设计主题和设计创意。图形在平面设计中有着重要的地位，没有理想的图形，平面设计就显得苍白无力，因此图形成为设计的生命。

在欣赏一幅设计作品前，受众一般总是先被图形吸引，随后再看其标题及介绍文字，如图 1-1 和图 1-2 所示。因此，图形具有吸引受众注意版面、将版面内容传达给受众、把受众的视线引至文字 3 大功能。

图 1-1

图 1-2

2. 文字

平面广告中文字是不可缺少的构成要素，用于归纳和提示一件平面设计作品所传达的意思，起着非常重要的作用，它能够更有效地向受众传达作者的意图。

影响版面视觉传达效果的是文字的排列组合、字体字号的选择和运用。文字的排列组合可以引导人的视线。视线的流动是有趣的，水平线使人们的视线左右移动，垂直线则使视线上下移动，斜线因有不安定的感觉，往往最能吸引公众的视线。文字的大小也是非常重要的，设计者必须选用大小适当的文字。文字太大，必然喧宾夺主，干扰了主题画面对公众的视觉传达；而文字太小，不利于突出设计思想，降低公众对作品主题的摄取。所以合适的字号是设计者控制整个画面层次、详略的关键。字体则表达了一种文字风格和审美情趣，选用不同的字体，不仅可以强化作品的时代感，还可以准确地反映作品的主题意旨，以达到海报主题与内容相互统一的效果，如图1-3所示。

图 1-3

3．色彩

在3大要素中，色彩的表现与图形和文字是不可分离的，所以可以把色彩传达放在第一位。色相、明度、纯度是色彩的3个重要元素。色相即为红、黄、绿、蓝、黑等不同的颜色。明度是指某一单色的明暗程度。纯度即单色色相的鲜艳度、饱和度，也称彩度。

在平面设计中，设计师若要表现出设计的主题和创意，则需要充分展现色彩的魅力。首先，必须认真分析、研究色彩的各种因素。由于生活经历、年龄、文化背景、风俗习惯有所区别，人们有一定的主观性，同时人们对颜色的象征性、情感性的表现有着许多共同的感受，所以在色彩配置和色彩组调设计中，设计师要把握好色彩的冷暖对比、明暗对比、纯度对比、面积对比、混合调合、面积调合、明度调合、色相调合、倾向调合等。色彩组调要保持画面的均衡、呼应和色彩的条理性，设计画面要有明确的主色调，要处理好图形色和底色的关系。

充分表现商品、企业的个性特征和功能是色彩传达的主要目的，利用色彩设计的创意建立一种更集中、更强烈、更单纯的形象，适合商品消费市场的审美流，加深公众对广告信息的认知程度，以达到信息传播的目的，如图1-4和图1-5所示。

图 1-4

图 1-5

1.1.2 常用平面设计软件

现如今,平面设计的工具以计算机为主,利用多种不同的软件和计算机设备来辅助完成平面设计工作,其主要优点包括以下 4 个方面。

(1) 用计算机代替传统设计工具

现代平面设计以计算机作为主要创作工具,既结合了各种传统绘画工具的特点,又能体现多种新的艺术风格,如 Photoshop 和 Illustrator 的出现就极大地推动了摄影业、印刷业、出版业的发展。

(2) 信息处理能力强

计算机在文字输入、图像扫描、图像存储、图像编辑、特效处理等方面具有超强的处理能力;在图文混排、图像输出等方面的操作也更加方便快捷。

(3) 使平面设计走向产业化

计算机在平面设计中的应用,极大地改变了平面设计的作业环境,使艺术创作逐步走向标准化、工业化、产业化。

(4) 促进设计创意

计算机革新了设计师的艺术语言与表现手法,同时促进了创意的萌发机制与深化过程,许多以往想得到做不到的事现在都能通过计算机轻易实现了。

平面设计常用软件包括 Photoshop、Illustrator、InDesign 等。下面将对各软件进行简要介绍。

1. Photoshop 软件

Adobe Photoshop 主要处理由像素构成的数字图像。使用其丰富的编修与绘图工具,可以有效地进行图片编辑工作。Photoshop 有很多功能,在出版印刷、广告设计、美术创意、图像编辑等领域得到了极为广泛的应用。Photoshop CC 的启动界面和工作界面分别如图 1-6 和图 1-7 所示。

图 1-6　　　　　　　　　　　　　　　图 1-7

2．Illustrator 软件

Adobe Illustrator 是一种应用于出版、多媒体和在线图像的工业标准矢量插画的软件。Illustrator 作为一款非常好的图片处理工具，广泛应用于印刷出版、专业插画、多媒体图像处理、互联网页面的制作等，也可以为线稿提供较高的精度和控制，适合生产任何从小型设计到大型设计的复杂项目。Illustrator CC 的启动界面和工作界面分别如图 1-8 和图 1-9 所示。

图 1-8　　　　　　　　　　　　　　　图 1-9

3．InDesign 软件

Adobe InDesign 是面向公司专业出版方案的新平台，是一款专业排版领域的设计软件。它是基于一个新的开放的面向对象体系，可实现高度的扩展性，还建立了一个由第三方开发者和系统集成者可以提供自定义杂志、广告设计、目录、零售商设计工作室和报纸出版方案的核心。InDesign CC 的启动界面和工作界面分别如图 1-10 和图 1-11 所示。

图 1-10

图 1-11

1.2 平面设计专业术语

在学习 Photoshop 的入门知识之前，首先需要掌握一些关于图像和图形的基本概念，这样可方便用户对软件的进一步学习与了解。

1.2.1 图像颜色模式

颜色模式是将某种颜色表现为数字形式的模型，或者说是一种记录图像颜色的方式，进而使颜色能在多种媒体中得到一致的描述。任何一种颜色模式都是仅仅根据颜色模式的特点表现某一个色域范围内的颜色，而不能表现出全部颜色。所以，不同的颜色模式所表现出来的颜色范围与颜色种类也是不同的。

Photoshop 中的颜色模式包括 CMYK 颜色模式、RGB 颜色模式、灰度模式、Lab 颜色模式等。其中 Lab 包括了 RGB 和 CMYK 色域中所有的颜色，具有最宽的色域。颜色模式不仅会影响图像的文件大小，还可以显示颜色的数量。因此，合理地使用颜色模式十分重要。

1. CMYK 颜色模式

CMYK 颜色模式以打印在纸上的油墨的光线吸收特性为基础。理论上，由青色 (C)、洋红 (M) 和黄色 (Y) 色素合成，吸收所有的颜色并生成黑色，因此该颜色模式也称为减色模式。由于油墨中含有一定的杂质，所以最终形成的不是纯黑色，而是土灰色，为了得到真正的黑色，必须在油墨中加入黑色 (K) 油墨。这个油墨混合重现颜色的过程被称为四色印刷。

> **提示**
>
> 在准备要用印刷色打印的图像时，应使用 CMYK 颜色模式。将 RGB 图像转换为 CMYK 颜色模式即产生分色。如果是基于 RGB 图像，则最好先在该颜色模式下编辑，只要在处理结束时转换为 CMYK 颜色模式即可。在 RGB 颜色模式下，可以使用"校样设置"命令模拟 CMYK 转换后的效果，而不必真的更改图像数据。用户也可以使用 CMYK 颜色模式直接处理从高端系统扫描或导入的 CMYK 图像。

2．RGB 颜色模式

光的三原色是红、绿、蓝，绝大多数可视光谱可用红色、绿色和蓝色(RGB) 三色光的不同比例和强度混合来产生。在这 3 种颜色的重叠处产生青色、洋红、黄色和白色。由于 RGB 颜色合成可以产生白色，所以也称之为加色模式。加色模式一般用于光照、视频和显示器。

RGB 颜色模式为彩色图像中的每像素的分量指定一个介于 0(黑色)～255(白色)的强度值。当所有这 3 个分量的值相等时，结果是中性灰色。新建的 Photoshop 图像默认为 RGB 颜色模式。

3．灰度模式

灰度模式的图像由 256 级的灰度组成。图像的每像素都可以用 0～255 的亮度来表现，所以其色调表现力较强，如图 1-12 和图 1-13 所示。在此模式下的图像质量比较细腻，人们生活中的黑白照片就是很好的例子。

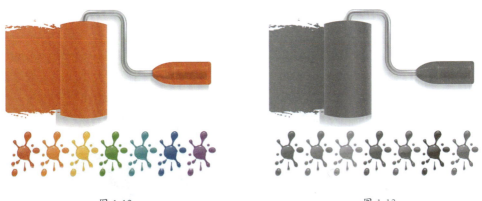

图 1-12 图 1-13

4．Lab 颜色模式

Lab 颜色模式由亮度分量和两个色度分量组成。L 代表光亮度分量，范围为 0～100。a 分量表示从绿色到红色的光谱变化，b 分量表示从蓝色到黄色的光谱变化。该颜色模式是目前包括颜色数量最广的模式，其最大的优点是颜色与设备无关，无论使用什么设备创建或输出图像，该颜色模式产生的颜色都可以保持一致。

1.2.2 矢量图和位图

计算机记录数字图像的方式有两种：一种是通过数学方法记录，即矢量图；另一种是用像素点阵方法记录，即位图。Photoshop 在不断升级的过程中，功能越来越强大，但编辑对象仍然是位图。

1．矢量图形

可将矢量图形称为向量图，构成的图形以线条和颜色块为主。矢量图形与分辨率无关，而且可以在图片的观看质量不受到影响的情况下，任意改变大小以进行输出，这主要是因为其线条的形状、位置、曲率等属性都是通过数学公式进行描述和记录的。矢量图形文件所占的磁盘空间比较少，非常适用于网络传输，也经常被应用在标志设计、插图设计以及工程绘图等专业设计领域。但矢量图形的色彩较之位图相对单调，无法像位图图像那样真实地表现自然界的颜色变化，如图 1-14 和图 1-15 所示。

图 1-14

图 1-15

2．位图图像

位图图像由许许多多的被称为像素的点所组成，这些不同颜色的点按照一定的次序排列，就组成了色彩斑斓的图像，如图 1-16 和图 1-17 所示。图像的大小取决于像素数目的多少，图形的颜色取决于像素的颜色。位图图像在保存文件时，能够记录下每一个点的数据信息，因而可以精确地记录色调丰富的图像，并达到照片般的品质。

图 1-16

图 1-17

位图图像可以很容易地在不同软件之间交换文件，而缺点则是在缩放和旋转时会产生图像的失真现象；同时文件较大，对内存和硬盘空间容量的需求也较高。

1.2.3 像素和分辨率

像素是组成位图图像的最小单位，如图 1-18 和图 1-19 所示。其中图 1-19 中的小方格就是像素。一个图像文件的像素越多，更多的细节就越能被充分表现出来，从而图像质量也就随之提高。但保存时所需的磁盘空间就会越多，编辑和处理的速度就会变慢。

图 1-18

图 1-19

分辨率对于数字图像的显示及打印等方面都起着至关重要的作用，常以"宽 × 高"的形式来表示。分辨率对于用户来说显得有些抽象，在此将分门别类地向大家介绍分辨率，以便以最快的速度掌握该知识点。一般情况下，分辨率分为图像分辨率、屏幕分辨率和打印分辨率。

1. 图像分辨率

图像分辨率通常以像素 / 英寸来表示，是指图像中每单位长度包含的像素数目。以具体实例比较来说明，分辨率为 300 像素 / 英寸的图像总共包含 90000 像素 (300 像素宽 ×300 像素高 =90000)，而分辨率为 72 像素 / 英寸的图像只包含 5184 像素 (72 像素宽 ×72 像素高 =5184)。但分辨率并不是越大越好，分辨率越大，图像文件越大，在进行处理时所需的内存和 CPU 处理时间也就越多，如图 1-20 和图 1-21 所示。不过，分辨率高的图像比相同打印尺寸的低分辨率图像包含更多的像素，因而图像会更加清楚、细腻。

2. 屏幕分辨率

屏幕分辨率就是指显示器分辨率，即显示器上每单位长度显示的像素或点的数量，通常以点 / 英寸 (dpi) 来表示。显示器分辨率取决于显示器的大小及其像素设置。显示器在显示时，图像像素直接转换为显示器像素，这样当图像分辨率高于显示器分辨率时，在屏幕上显示的图像比其指定的打印尺寸要大。一般显示器的分辨率为 72dpi 或 96dpi。

图 1-20

图 1-21

3. 打印分辨率

激光打印机(包括照排机)等输出设备产生的每英寸油墨点数(dpi)就是打印机分辨率。大部分桌面激光打印机的分辨率为 300 ~ 600dpi，而高档照排机能够以 1200dpi 或更高的分辨率进行打印。

图像的最终用途决定了图像分辨率的设定，如果要对图像进行打印输出，则需要符合打印机或其他输出设备的要求，分辨率应不低于 300dpi；应用于网络的图像，分辨率只需满足典型的显示器分辨率即可。

1.2.4 常见图像文件格式

图像文件的存储格式有很多种，对于同一幅图像，其存储格式的不同，那么其对应的文件大小也不同，这是因为文件的压缩形式不同。文件小可能会损失其本身很多的图像信息，所以其存储空间小；而文件越大，则会更好地保持图像质量。

1. PSD 格式

PSD 格式是 Adobe Photoshop 软件自身的格式，这种格式可以存储 Photoshop 中所有的图层、通道、参考线、注解、颜色模式等信息。在保存图像时，若图像中包含有图层，则一般会用 Photoshop(PSD) 格式保存。

PSD 格式在保存时会将文件压缩，以减少占用磁盘空间，但 PSD 格式所包含图像数据信息较多(如图层、通道、剪辑路径、参考线等)，因此比其他格式的图像文件还是要大得多。由于 PSD 文件保留所有原图像数据信息，因而修改起来较为方便，但大多数排版软件不支持 PSD 格式的文件，必须在图像处理完以后，再转换为其他占用空间小而且存储质量好的文件格式。

2. AI 格式

AI 格式是 Adobe 公司发布的专用文件矢量软件 Illustrator 格式。它的优点是占用硬盘空间小，打开速度快，方便格式转换。AI 格式与 EPS 格式的转换主要用于和 CorelDRAW 以及其他矢量软件的交互。AI 格式要转换为 EPS 格式，只需在 Illustrator 软件中另存即可。

EPS 要转换为 AI，只需用 Illustrator 软件打开 EPS 文件，然后保存，软件会提示保存为 AI 格式。

3. CDR 格式

CDR 格式是 Corel 公司旗下著名绘图软件 CorelDRAW 的专用图形文件格式。由于 CorelDRAW 是矢量图形绘制软件，所以 CDR 可以记录文件的属性、位置、分页等。但它在兼容度上比较差，所有 CorelDRAW 应用程序中均能够使用，但其他图像编辑软件打不开此类文件。其功能可大致分为绘图与排版两大类。

 提示

AI 格式与 CDR 格式的转换仅用于 Illustrator 与 CorelDRAW 之间的转换。如果是低版本的 AI 格式文件，可以不用转换，使用高版本的 CorelDRAW 可以直接打开。如果不满足前面的条件，那么就只能按上面所述，先保存为 EPS 格式，使用 CorelDRAW 打开，再转换为 CDR 格式。CDR 格式可以直接另存为 AI 格式。

4. INDD 格式

INDD 格式是 Adobe InDesign 软件的专业存储格式。InDesign 是专业的书籍出版软件，专为要求苛刻的工作流程而构建，它可与 Adobe 公司的 Photoshop®、Illustrator®、Acrobat®、InCopy® 和 Dreamweaver® 软件完美集成。为创建更丰富、更复杂的文档提供强大的支撑，将页面可靠地输出到多种媒体中。

5. JPEG 格式

JPEG 文件比较小，是一种高压缩比、有损压缩真彩色图像文件格式，所以在注重文件大小的领域应用很广，比如上传到网络上的大部分高颜色深度图像。在压缩保存的过程中，与 GIF 格式不同，JPEG 保留 RGB 图像中的所有颜色信息，以失真最小的方式去掉一些细微数据。在大多数情况下，采用"最佳"选项产生的压缩效果与原图像几乎没有区别。

1.3 平面设计应用领域

平面设计的应用范围非常广泛，可以说贯穿了整个设计行业。下面介绍一下最常见的几个行业。

1.3.1 广告设计

广告设计是基于计算机平面设计技术应用的基础上，随着广告行业发展所形成的一个新职业。该职业的主要特征是对图像、文字、色彩、版面、图形等表达广告的元素，

结合广告媒体的使用特征，在计算机上通过相关设计软件来为实现表达广告目的和意图，所进行平面艺术创意的一种设计活动或过程。广告设计是广告的主题、创意、语言文字、形象、衬托等要素构成的组合安排，其最终目的就是通过广告来达到吸引眼球的目的。

1.3.2 包装设计

包装设计是将美术与自然科学相结合，运用到产品的包装保护和美化方面，它不是广义的"美术"，也不是单纯的装潢，而是含科学、艺术、材料、经济、心理、市场等众多要素的多功能的体现，如图 1-22 和图 1-23 所示。

图 1-22　　　　　　　　　　　　　　图 1-23

1.3.3 网页设计

网页设计是根据企业希望向浏览者传递的信息（包括产品、服务等），进行网站功能策划，然后完成的页面设计美化工作。作为企业对外宣传物料的其中一种，精美的网页设计，对于提升企业的互联网品牌形象至关重要。网页设计的工作目标是通过使用更合理的颜色、字体、图片、样式进行页面美化，在功能限定的情况下，尽可能给予用户完美的视觉体验，如图 1-24 和图 1-25 所示。

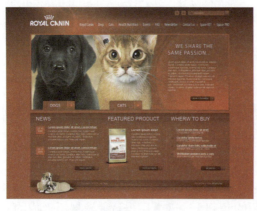
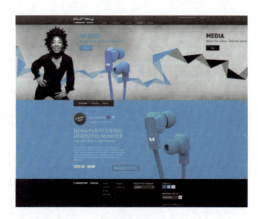

图 1-24　　　　　　　　　　　　　　图 1-25

> **提示**
>
> 网页设计一般分为 3 大类：功能型网页设计（服务网站&B/S 软件用户端）、形象型网页设计（品牌形象站）和信息型网页设计（门户站）。不同的设计网页目的，应选择不同的网页策划与设计方案。

1.3.4 书籍设计

书籍设计是指从书籍的文稿到编排出版的整个过程，是完成从书籍形式的平面化到立体化的过程，它是包含了艺术思维、构思创意和技术手法的系统设计，包括书籍的开本、装帧形式、封面、腰封、字体、版面、色彩、插图，以及纸张材料、印刷、装订及工艺等各个环节的艺术设计。在书籍设计中，只有完成整体设计的才能称为装帧设计或整体设计，只完成封面或版式等部分设计的，只能称作封面设计或版式设计，如图 1-26 和图 1-27 所示。

图 1-26

图 1-27

1.3.5 VI 设计

VI 即视觉识别系统，是 CIS 系统最具传播力和感染力的部分，是将 CI 的非可视内容转化为静态的视觉识别符号，以无比丰富的多样的应用形式，在最为广泛的层面上，进行最直接的传播。设计到位、实施科学的视觉识别系统，是建立企业知名度、传播企业经营理念、塑造企业形象的快速、便捷的途径，如图 1-28 和图 1-29 所示。

图 1-28

图 1-29

第 2 章

淘宝店铺海报设计

本章概述

淘宝店是近几年十分流行的行业,由最先开始上传宝贝照片修复瑕疵,到对店铺的装修和排版,越来越多的店主更加重视自己店铺的设计,店铺漂亮了才能吸引顾客进来看。这就不得不提到店铺的海报了,在店铺没有宣传的情况下,顾客不是先进店铺来看你的产品,更多情况是通过一张海报的点击才进入了你的店铺,从而了解你店铺的经营范围,所以店铺海报做得吸引人很重要。本章主要介绍淘宝店铺的海报设计。

要点难点

制作海报 ★★☆
制作动态效果 ★★★

案例预览

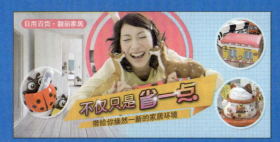

2.1 设计作品标签

为了更好地完成本设计案例,现对制作要求及设计内容作如下规划。

作品名称	日用百货店铺海报
作品尺寸	640像素×304像素
设计创意	(1)家居类店铺产品多样,无法对其简单归类。在海报上展示部分产品,吸引顾客的好奇心。 (2)突出店铺宣传语"不仅只是省一点",吸引顾客,提高销售量。 (3)海报中绘制展示商品区,更直观地展现店铺销售商品的范围。
应用软件	Photoshop CC

2.2 制作日用百货店铺海报

关于淘宝店铺海报设计,其显著的特点就是具有强烈的店铺代表性与识别性,本案例正是突出了这一特点。本案例的整个设计包括在 Photoshop CC 中创建和拼合图像,最后通过时间轴创建动态效果。

2.2.1 制作海报页面

首先填充蓝色背景并添加图案,添加素材图像营造背景的空间感;然后使用基本绘图工具添加色块,划分视图区域;最后添加人物、产品和基本文字信息,完成海报的制作。

STEP 01 启动 Photoshop CC 软件,执行菜单"文件"|"新建"命令,弹出"新建"对话框,创建一个空白文档,如图 2-1 所示。设置前景色为蓝色,然后使用"油漆桶工具"在背景上单击填充蓝色,如图 2-2 所示。

图 2-1

图 2-2

STEP 02 单击"图层"面板底部的"创建新的填充或调整图层"按钮 ，在弹出的下拉菜单中选择"图案"命令，如图2-3所示。在弹出的"图案填充"对话框中单击左侧的下三角按钮，在弹出的下拉面板中单击 按钮，然后在弹出的下拉菜单中选择"图案"命令，在弹出的Adobe Photoshop提示框中单击"追加"按钮，载入图案，如图2-4所示。

图 2-3

图 2-4

STEP 03 在图案填充面板中选中图案，如图2-5所示。然后在"图案填充"对话框中调整图案的大小，如图2-6所示。

图 2-5

图 2-6

STEP 04 调整图层混合模式，创建混合背景，如图2-7和图2-8所示。

图 2-7

图 2-8

STEP 05 执行菜单"文件"|"打开"命令，打开素材"门.jpg"图像文件，如图2-9所示。使用"移动工具" 将其拖至当前打开的文档中，执行菜单"编辑"|"自由变换"命令，然后按住Shift键的同时等比例缩小图像，如图2-10所示。

图 2-9

图 2-10

STEP 06 单击"图层"面板底部的"添加图层蒙版"按钮 ,为图层添加蒙版,如图 2-11 所示。按住 Alt 键单击图层蒙版缩览图,进入蒙版状态,如图 2-12 所示。

图 2-11　　　　　　　　　　　图 2-12

STEP 07 单击工具箱中的 按钮,恢复默认的前景色和背景色。选择工具箱中的"渐变工具" ,按住 Shift 键的同时在蒙版中绘制渐变,效果如图 2-13 所示。

图 2-13

STEP 08 按住 Alt 键单击图层蒙版缩览图，退出蒙版状态，创建图像的渐隐效果，如图 2-14 所示。

图 2-14

STEP 09 选择工具箱中的"椭圆工具"，在属性栏中进行设置。按住 Shift 键的同时在视图中绘制正圆图形，如图 2-15 所示。

图 2-15

STEP 10 将"椭圆 1"图层拖至"图层"面板底部的"创建新图层"按钮上，复制图层，如图 2-16 所示。然后按 Ctrl+T 组合键，打开自由变换框，按住 Shift 键放大图形，如图 2-17 所示。

图 2-16

图 2-17

STEP 11 在属性栏中调整正圆的轮廓色并取消填充色，按住 Shift 键的同时绘制正圆图形，如图 2-18 所示。

图 2-18

STEP 12 打开素材"美女 .jpg"图像文件，如图 2-19 所示。单击"路径"面板底部的"创建新路径"按钮，新建"路径 1"，如图 2-20 所示。

图 2-19

图 2-20

STEP 13 选择工具箱中的"钢笔工具"，在属性栏中设置钢笔模式为"路径"，沿人物轮廓绘制路径，如图 2-21 所示。单击"将路径作为选区载入"按钮，创建一个选区，如图 2-22 所示。

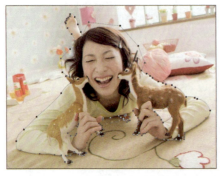

图 2-21

图 2-22

STEP 14 执行菜单"选择"|"反向"命令,将选区反选,如图2-23所示。双击"背景"图层名称空白处,在弹出的"新建图层"对话框中单击"确定"按钮,解锁背景图层,如图2-24所示。

图 2-23

图 2-24

STEP 15 按 Delete 键删除选区中的图像,如图2-25所示。按 Ctrl+D 组合键取消选区,然后使用"背景橡皮擦工具" 擦除头发周围的图像,如图2-26所示。

图 2-25

图 2-26

STEP 16 使用"移动工具"将编辑好的人物图像拖至当前正在编辑的文档中,按 Ctrl+T 组合键打开自由变换框,按住 Shift 键等比例缩小图像并调整其位置,如图2-27所示。选择工具箱中的"钢笔工具" ,在属性栏中进行设置,然后绘制一个多边形,如图2-28所示。

图 2-27

图 2-28

STEP 17 单击"图层"面板底部的"添加图层样式"按钮 fx.，在弹出的下拉菜单中选择"混合选项"命令，弹出"图层样式"对话框，在左侧列表框中选中"投影"复选框，然后进行设置，单击"确定"按钮，为图形添加投影效果，如图 2-29 所示。继续绘制一个图形，如图 2-30 所示。

图 2-29　　　　　　　　　　　　　图 2-30

STEP 18 在"图层"面板中调整图层的顺序，如图 2-31 所示。调整后的图形效果如图 2-32 所示。

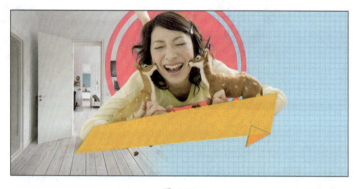

图 2-31　　　　　　　　　　　　　图 2-32

STEP 19 使用"横排文字工具" T.在视图中单击并添加文字信息，然后选中文字，在属性栏中调整字体样式及大小，如图 2-33 所示。选择工具箱中的"移动工具"，然后打开自由变换框，按 Ctrl+Shift 组合键向上倾斜文字，如图 2-34 所示。

图 2-33　　　　　　　　　　　　　图 2-34

STEP 20 使用相同的方法继续添加倾斜文字，如图 2-35 和图 2-36 所示。

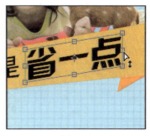

图 2-35　　　　　　　　　　　　　　　图 2-36

STEP 21 选中"不仅只是"文字，单击"图层"面板底部的"添加图层样式"按钮 fx，在弹出的下拉菜单中选择"混合选项"命令，弹出"图层样式"对话框，在左侧列表框中选中"渐变叠加"复选框，然后进行设置，如图 2-37 所示。单击"确定"按钮，为文字添加渐变叠加效果，如图 2-38 所示。

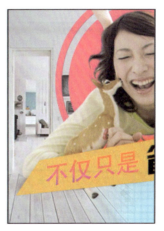

图 2-37　　　　　　　　　　　　　　　图 2-38

STEP 22 使用相同的方法继续为文字添加描边效果，如图 2-39 和图 2-40 所示。

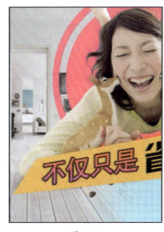

图 2-39　　　　　　　　　　　　　　　图 2-40

STEP 23 使用相同的方法继续为文字添加内发光效果，如图2-41和图2-42所示。

 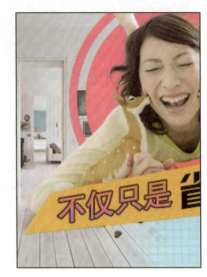

图 2-41　　　　　　　　　　　　　　图 2-42

STEP 24 使用相同的方法继续为文字添加投影效果，如图2-43和图2-44所示。

 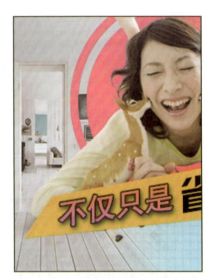

图 2-43　　　　　　　　　　　　　　图 2-44

STEP 25 选中"省一点"文字，在图层名称空白处右击，在弹出的快捷菜单中选择"栅格化文字"命令，将文字换换为图像，如图2-45所示。使用"多边形套索工具"选中并删除"点"字下面的4个点，如图2-46所示。

淘宝店铺海报设计 第2章

图 2-45

图 2-46

STEP 26 使用"椭圆工具" 配合 Shift 键绘制一个正圆形，如图 2-47 所示。然后使用"钢笔工具" 绘制不规则图形，如图 2-48 所示。

图 2-47

图 2-48

STEP 27 按住 Shift 键加选"省一点"图层，如图 2-49 所示。然后执行菜单"图层"|"合并图层"命令，合并图层，如图 2-50 所示。

图 2-49

图 2-50

STEP 28 选中"不仅只是"图层后的 图标，如图 2-51 所示。执行操作后效果如图 2-52 所示。

 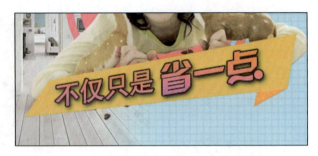

图 2-51　　　　　　　　　　　图 2-52

STEP 29 使用"钢笔工具"绘制一个图形，如图 2-53 所示。然后设置图层的混合模式为"叠加"，如图 2-54 所示。

图 2-53　　　　　　　　　　　图 2-54

STEP 30 按住 Ctrl 键单击"形状 3"图层前的图层缩览图，将图像载入选区，如图 2-55 所示。继续按住 Ctrl+Shift 组合键单击"不仅只是"图层前的图层缩览图，添加选区，如图 2-56 所示。

图 2-55　　　　　　　　　　　图 2-56

STEP 31 单击"图层"面板底部的"添加图层蒙版"按钮，如图 2-57 所示。为图层添加蒙版，隐藏选区以外的图像，如图 2-58 所示。

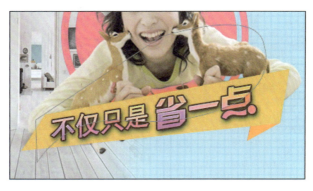

图 2-57　　　　　　　　　　　　　　　　图 2-58

STEP 32 新建一个"图层 3"图层，并设置前景色为白色。选择工具箱中的"画笔工具"，在属性栏中调整画笔大小，如图 2-59 所示。然后在文字图像上绘制高光效果，缩小画笔大小后继续绘制高光，增强文字图像的质感，如图 2-60 所示。

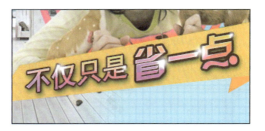

图 2-59　　　　　　　　　　　　　　　　图 2-60

STEP 33 使用"钢笔工具"绘制一个图形，如图 2-61 所示。然后使用"横排文字工具"添加如图 2-62 所示的文字。

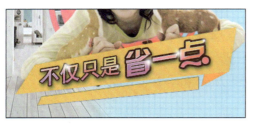

图 2-61　　　　　　　　　　　　　　　　图 2-62

STEP 34 按 Ctrl+T 组合键打开自由变换框，按住 Ctrl+Shift 组合键向上倾斜文字，如图 2-63 所示。选中"形状 2"图层，并按住 Ctrl 键的同时单击图层缩览图，将图形载入选区，如图 2-64 所示。

STEP 35 新建一个"图层 4"图层，如图 2-65 所示，选择工具箱中的"画笔工具"，在属性栏中调整画笔大小。设置前景色为深红色，然后在选区中合适位置单击，创建阴影效果，如图 2-66 所示。

图 2-63

图 2-64

图 2-65

图 2-66

STEP 36 使用"椭圆工具" 配合 Shift 键绘制一个正圆图形，如图 2-67 所示。在"图层样式"对话框中进行如图 2-68 所示的描边设置，为正圆图形添加描边效果。

图 2-67

图 2-68

STEP 37 继续为正圆图形添加投影效果，如图 2-69 和图 2-70 所示。

图 2-69

图 2-70

STEP 38 按住 Alt 键复制创建的正圆图形，如图 2-71 和图 2-72 所示。

图 2-71

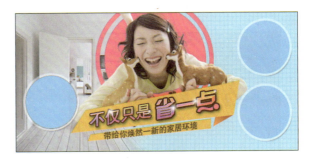

图 2-72

STEP 39 打开素材"01.jpg"和"02.jpg"图像文件，分别将其拖至正在编辑的文档中，然后分别选中图像并打开自由变换框，按住 Shift 键等比例缩小图像，如图 2-73 和图 2-74 所示。

图 2-73

图 2-74

STEP 40 选中"02.jpg"图像所在图层，然后按住 Alt 键在图层下方单击，创建剪切蒙版，如图 2-75 所示。继续在"01.jpg"图像所在图层的下方单击，创建剪切蒙版，如图 2-76 所示。效果如图 2-77 所示。

图 2-75

图 2-76

图 2-77

STEP 41 打开素材"03.jpg"和"04.jpg"图像文件，使用相同的方法等比例缩小图像，如图 2-78 和图 2-79 所示。

图 2-78　　　　　　　　　　　　　图 2-79

STEP 42 创建上一步图像与"椭圆 2 副本"图层的剪切蒙版，如图 2-80 ～图 2-82 所示。

图 2-80　　　　　　图 2-81　　　　　　图 2-82

STEP 43 打开素材"05.jpg"和"06.jpg"图像文件，使用相同的方法等比例缩小图像，如图 2-83 和图 2-84 所示。

图 2-83　　　　　　　　　　　　　图 2-84

STEP 44 创建上一步图像与"椭圆 2 副本 2"图层的剪切蒙版，如图 2-85 ～图 2-87 所示。

淘宝店铺海报设计 第 2 章

图 2-85

图 2-86

图 2-87

STEP 45 使用"横排文字工具" T.添加文字信息，如图 2-88 所示。使用"矩形工具" ▢ 绘制一个矩形，并在属性栏中进行设置，如图 2-89 所示。

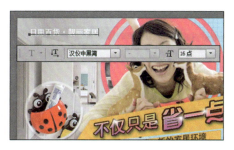
图 2-88

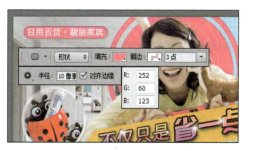
图 2-89

2.2.2 制作动态效果

在完成海报制作的基础上，通过时间轴创建动画效果，控制图像的显示和隐藏时间，达到切换图像的目的。

STEP 01 执行菜单"窗口"|"时间轴"命令，在"时间轴"面板中单击 创建视频时间轴 按钮，创建视频时间轴，如图 2-90 所示。单击图层前面的 ▼ 按钮，展开图层属性，如图 2-91 所示。

图 2-90

图 2-91

STEP 02 继续展开图层属性并分别单击"不透明度"前面的 ⏱ 按钮，添加关键帧，如图 2-92 所示。双击"时间轴"面板下面的时间，在弹出的"设置当前时间"对话框中设置时间，然后单击"确定"按钮，移动指针的位置，如图 2-93 所示。

31

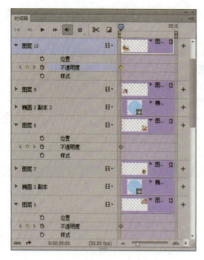
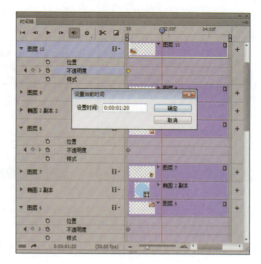

图 2-92　　　　　　　　　　　　图 2-93

STEP 03 继续单击"不透明度"前面的 按钮,添加关键帧,如图 2-94 所示。然后调整指针位置,如图 2-95 所示。

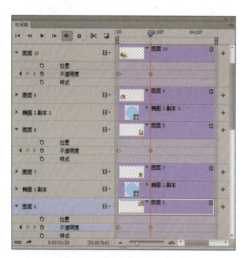
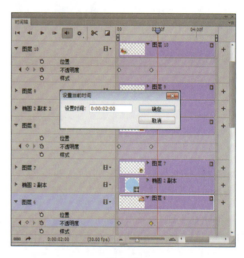

图 2-94　　　　　　　　　　　　图 2-95

STEP 04 继续添加关键帧并调整图层不透明度,如图 2-96 和图 2-97 所示。

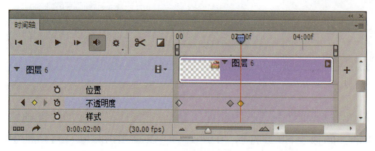

图 2-96　　　　　　　　　　　　图 2-97

STEP 05 使用相同的方法继续添加关键帧，如图 2-98 所示。并分别调整图层的不透明度，得到如图 2-99 所示的效果。

图 2-98

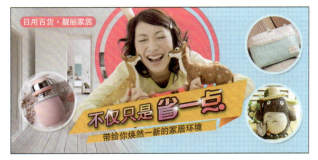

图 2-99

STEP 06 再次移动指针的位置，如图 2-100 所示。继续添加关键帧，如图 2-101 所示。

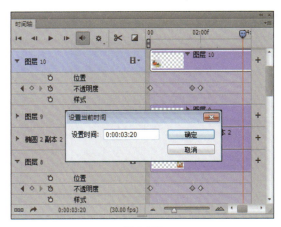

图 2-100

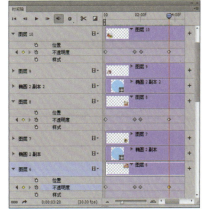

图 2-101

STEP 07 再次调整指针的位置，如图 2-102 所示。添加关键帧并调整图层不透明度，如图 2-103 所示。

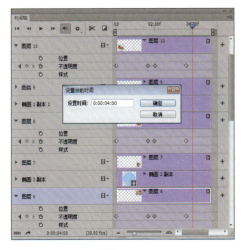

图 2-102

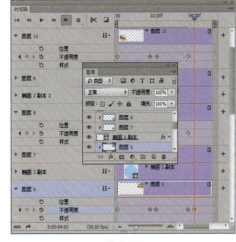

图 2-103

STEP 08 使用相同的方法继续添加关键帧,如图 2-104 所示。然后调整图层不透明度,得到如图 2-105 所示的效果。

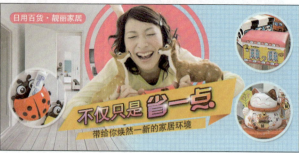

图 2-104　　　　　　　　　　　　　　图 2-105

STEP 09 移动调整时间范围,如图 2-106 所示。

图 2-106

STEP 10 设置循环播放,然后单击"播放"按钮▶,预览图像,如图 2-107 所示。至此,完成日用百货店铺海报的制作。

图 2-107

2.3 项目练习：网店海报设计

📺 项目背景
某卖家具的淘宝店委托本部为其设计一张新店开业的活动海报，以吸引顾客前来购买。

📺 项目要求
海报以文字加图片为主，突出宣传语、本店活动内容、本店宣传产品，并且构图要舒适，海报颜色搭配要鲜亮。

📺 项目分析
为了烘托开门红的氛围，画面采用喜庆的大红色作为背景。该店铺畅销品是床，"握"与"卧"谐音，选用"精彩在卧"作为大标题，活动具体内容以小一号字码放在下方作为副标题。用黄色和蓝色色块作为装饰点缀，大标题字选用白色加红色描边，使画面在视觉上给人很强的对比，更加醒目。在文字下方的两侧添加产品图像，增强视觉冲击力。

📺 项目效果

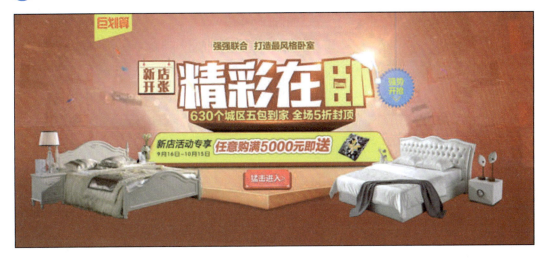

📺 课程安排
2 小时。

第 3 章

宣传页设计

本章概述

本章主要介绍防水鞋套的宣传页设计，首先将运用到的素材图像在 Photoshop CC 中进行抠图去背景，然后在 Illustrator CC 中进行排版，通过添加一些辅助图形和文字，使画面更加饱满。在制作完宣传页正面后，添加第 2 个画板并制作宣传页的反面，方便图层的编辑和文件的修改。

要点难点

制作宣传页正面 ★★★
制作宣传页反面 ★★☆

案例预览

3.1 设计作品标签

为了更好地完成本设计案例,现对制作要求及设计内容作如下规划。

作品名称	防水鞋套宣传页
作品尺寸	210 毫米 ×285 毫米
设计创意	(1) 选取阴天作为背景,通过对木纹图像搭建空间场景,增强视觉冲击力。 (2) 宣传页反面进一步展现产品的细节和模特展示。 (3) 宣传页主体色选用蓝色,与鞋套的白色对比强烈,给人清凉剔透的感觉,与产品本身的半透明效果相呼应,衬托出产品的时尚感。
应用软件	Photoshop CC、Illustrator CC

3.2 制作防水鞋套宣传页

本案例制作的是防水鞋套宣传页,首先营造阴天氛围,添加木纹作为展示台,突出鞋套的质感;然后添加文字和规则装饰图形以增强产品的档次,添加坚果图像寓意鞋套的耐磨;最后制作宣传页的反面,添加网格背景并对产品进一步讲解,优化产品的卖点。

3.2.1 制作宣传页正面

首先在 Photoshop CC 中对素材的背景进行处理,然后将处理好的图像拖到 Illustrator CC 中进行排版和添加文字。

STEP 01 启动 Photoshop CC 软件,打开素材"01.jpg"图像文件,如图 3-1 所示。在"通道"面板中将"红"通道拖至面板底部的"创建新通道"按钮 上,复制通道,如图 3-2 所示。

图 3-1

图 3-2

STEP 02 执行菜单"图像"|"调整"|"色阶"命令，在弹出的"色阶"对话框中进行设置，如图3-3所示。单击"确定"按钮，调整通道图像的颜色，如图3-4所示。

图 3-3　　　　　　　　　　　　　　图 3-4

STEP 03 选择工具箱中的"画笔工具"，在属性栏中调整画笔大小及样式，如图3-5所示。单击工具箱中的按钮，恢复默认的前景色和背景色，在鞋图像上进行绘制，擦除黑色图像，如图3-6所示。

图 3-5　　　　　　　　　　　　　　图 3-6

STEP 04 单击工具箱中的按钮，切换前景色和背景色，继续使用"画笔工具"，在黑色背景上进行绘制，擦除白色图像，如图3-7所示。单击"通道"面板底部的"将通道作为选区载入"按钮，将通道中的白色图像载入选区，如图3-8所示。

图 3-7　　　　　　　　　　　　　　图 3-8

STEP 05 在"通道"面板中单击 RGB 通道，如图 3-9 所示。单击面板底部的"将通道作为选区载入"按钮，出现选区，如图 3-10 所示。

图 3-9

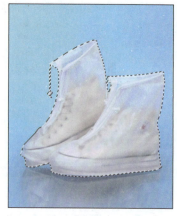

图 3-10

STEP 06 返回到"图层"面板，按 Ctrl+J 组合键，复制选区中的图像至新的图层，如图 3-11 所示。单击"路径"面板底部的"创建新路径"按钮，新建"路径 1"，如图 3-12 所示。

图 3-11

图 3-12

STEP 07 选择工具箱中的"钢笔工具"，沿鞋底绘制如图 3-13 所示的闭合路径。

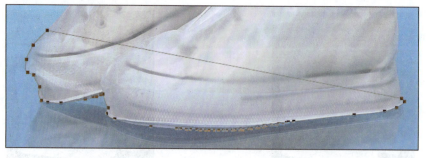

图 3-13

STEP 08 单击"路径"面板底部的"将路径作为选区载入"按钮，创建选区，如图 3-14 所示。

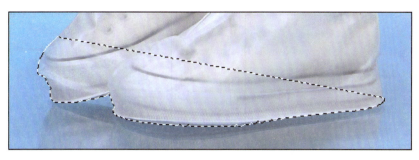

图 3-14

STEP 09 选中"背景"图层,使用 Ctrl+J 组合键复制图层,如图 3-15 和图 3-16 所示。

图 3-15

图 3-16

STEP 10 选中"图层 1"和"图层 2"图层,如图 3-17 所示。按 Ctrl+Alt+E 组合键复制并合并图层,如图 3-18 所示。

图 3-17

图 3-18

STEP 11 执行菜单"图像"|"调整"|"替换颜色"命令,在鞋尖上吸取颜色,如图 3-19 所示。在弹出的"替换颜色"对话框中单击"添加到取样"按钮,吸取鞋帮部位的颜色,如图 3-20 所示。

图 3-19

图 3-20

STEP 12 继续在"替换颜色"对话框中进行设置，如图 3-21 所示。调整之后，图像的颜色效果如图 3-22 所示。

图 3-21

图 3-22

STEP 13 删除除"图层 1(合并)"图层以外的图层，执行菜单"图像"|"裁切"命令，在弹出的"裁切"对话框中进行设置，如图 3-23 所示。单击"确定"按钮，裁切图像，如图 3-24 所示。然后将处理后的图像文件以 PSD 格式进行保存。

图 3-23

图 3-24

STEP 14 启动 Adobe Illustrator CC，执行"文件"|"新建"命令，在打开的"新建文档"对话框中设置参数，单击"出血"右侧的 按钮，设置出血线，如图 3-25 所示。

STEP 15 单击"确定"按钮，创建空白文档，如图3-26所示。

图 3-25

图 3-26

STEP 16 选择工具箱中的"矩形工具"，然后在视图中单击，在弹出的"矩形"对话框中设置矩形大小，如图3-27所示。单击"确定"按钮，创建一个矩形，单击属性栏中的"水平居中对齐"按钮和"垂直居中对齐"按钮，调整矩形与画布对齐，如图3-28所示。

图 3-27

图 3-28

STEP 17 执行菜单"文件"|"打开"命令，打开素材"公路.jpg"图像文件，并将其拖至当前正在编辑的文档中，如图3-29所示。单击属性栏中的"变换"按钮，约束宽度和高度比例，然后调整图像的宽度参数，如图3-30所示。

图 3-29

图 3-30

STEP 18 同时选中"公路"图像和白色矩形,如图 3-31 所示。在属性栏中选择"对齐关键对象"选项,如图 3-32 所示。

图 3-31　　　　　　　　　　　图 3-32

STEP 19 单击属性栏中的"水平居中对齐"按钮和"垂直顶对齐"按钮,调整图像的对齐方式,如图 3-33 所示。继续打开素材"木纹 .jpg"图像文件,将其拖至当前正在编辑的文档中,如图 3-34 所示。

图 3-33　　　　　　　　　　　图 3-34

STEP 20 单击属性栏中的"水平居中对齐"按钮,调整"木纹"图像与页面中心对齐,如图 3-35 和图 3-36 所示。

图 3-35　　　　　　　　　　　图 3-36

STEP 21 移动"木纹"图像的位置并拉长图像的高度,如图 3-37 所示。然后调整"公路"图像的高度,如图 3-38 所示。

图 3-37

图 3-38

STEP 22 选择工具箱中的"矩形工具" ▢,绘制与"木纹"图像大小相同的矩形,如图 3-39 所示。在"渐变"面板中为矩形添加渐变填充效果,如图 3-40 和图 3-41 所示。

图 3-39

图 3-40

STEP 23 选择工具箱中的选择工具,按住 Shift 键,在"图层"面板中选中木纹图层和渐变矩形图层,如图 3-42 所示。

图 3-41

图 3-42

STEP 24 单击"透明度"面板中的"制作蒙版"按钮,创建图层蒙版,如图 3-43 所示。创建图层蒙版的效果如图 3-44 所示。

STEP 25 选中步骤 16 创建的矩形,并压缩其高度,如图 3-45 所示。双击属性栏中的"填色"按钮,调整图形的填充色,如图 3-46 所示。

图 3-43

图 3-44

图 3-45

图 3-46

STEP 26 在工具箱中设置描边为无，效果如图 3-47 所示。

图 3-47

STEP 27 打开之前在 Photoshop 中保存的"鞋 01.jpg"图像文件，并将其拖至当前正在编辑的文档中，如图 3-48 所示。按住 Shift 键的同时等比例缩小并调整图像的位置，如图 3-49 所示。

图 3-48

图 3-49

STEP 28 选择工具箱中的"文字工具" T ，在视图中单击并输入文字信息，在属性栏中调整字体样式及大小，如图3-50所示。在"字符"面板中调整字间距，如图3-51所示。

图 3-50

图 3-51

STEP 29 选中文字并双击"倾斜工具" ，在弹出的"倾斜"对话框中设置倾斜角度，如图3-52和图3-53所示。单击"确定"按钮，倾斜文字。

图 3-52

图 3-53

STEP 30 切换到"文字工具" T ，按住 Ctrl 键复制文字，如图3-54所示。

图 3-54

STEP 31 双击复制的文字并调整文字内容为"全升级"，调整字体颜色为黄色，如图3-55和图3-56所示。

STEP 32 继续添加文字信息，并在属性栏中设置其参数，如图3-57所示。

图 3-55

图 3-56

图 3-57

STEP 33 选择工具箱中的倾斜工具，在弹出的"倾斜"对话框中设置倾斜角度，如图 3-58 所示。在"字符"面板中调整字间距，如图 3-59 所示。

图 3-58

图 3-59

STEP 34 使用文字工具创建文字，如图 3-60 所示。在"字符"面板中设置其字体、字号，如图 3-61 所示。

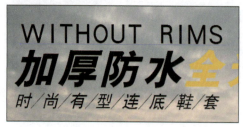
图 3-60

图 3-61

STEP 35 选择工具箱中的倾斜工具，在弹出的"倾斜"对话框中设置倾斜角度，效果如图 3-62 所示。

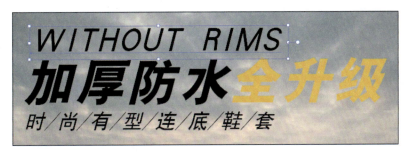

图 3-62

STEP 36 选择工具箱中的"椭圆工具"，按住 Ctrl 键绘制一个正圆图形，如图 3-63 所示。取消填充色，并调整轮廓色，效果如图 3-64 所示。

图 3-63　　　　　　　　　　　　　图 3-64

STEP 37 在属性栏中调整轮廓宽度，如图 3-65 所示。执行菜单"对象"|"路径"|"轮廓化描边"命令，将路径转换为图形，如图 3-66 所示。

图 3-65　　　　　　　　　　　　　图 3-66

STEP 38 使用"矩形工具"绘制矩形，如图 3-67 所示。按住 Shift 键加选圆环图形，如图 3-68 所示。

STEP 39 执行菜单"窗口"|"路径查找器"命令，打开"路径查找器"面板，如图 3-69 所示。修剪图形，如图 3-70 所示。

49

图 3-67

图 3-68

图 3-69　　　　　　　　　　　图 3-70

STEP 40 执行菜单"窗口"|"符号"命令，打开"符号"面板，单击该面板底部的"符号库菜单"按钮，在弹出的下拉菜单中选择"箭头"命令，如图3-71所示。打开"箭头"面板，选中箭头形状，如图3-72所示。

图 3-71　　　　　　　　　　　图 3-72

STEP 41 将箭头形状拖至当前正在编辑的文档中，如图3-73所示。调整图形的高度，如图3-74所示。

图 3-73　　　　　　　　　　　图 3-74

STEP 42 将鼠标指针离开控制框,旋转图形,如图 3-75 所示。按住 Shift 键等比例放大图形,如图 3-76 所示。

图 3-75

图 3-76

STEP 43 执行菜单"对象"|"扩展"命令,在弹出的"扩展"对话框中进行设置,如图 3-77 所示。在图形上右击,在弹出的快捷菜单中选择"取消编组"命令,取消图形的编组,如图 3-78 所示。

图 3-77

图 3-78

STEP 44 选中并删除箭头的空白背景,如图 3-79 所示。然后使用"吸管工具"提取圆环颜色作为箭头填充色,如图 3-80 所示。

图 3-79

图 3-80

STEP 45 选中图形并将其进行编组,如图 3-81 所示。

图 3-81

STEP 46 在 Photoshop CC 软件中,打开素材"坚果 .jpg"图像文件,如图 3-82 所示。使用"魔棒工具"，在白色背景上单击创建选区,将"背景"图层解锁并删除选区中的图像,如图 3-83 所示。

 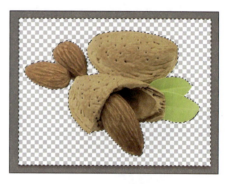

图 3-82　　　　　　　　　　　图 3-83

STEP 47 将图像保存为 PSD 格式,并将该格式文件拖至正在编辑的 AI 文档中,如图 3-84 所示。单击属性栏中的"嵌入"按钮,取消文件的链接,按住 Shift 键等比例缩小图像,如图 3-85 所示。

图 3-84　　　　　　　　　　　图 3-85

STEP 48 执行菜单"效果"|"风格化"|"投影"命令,在弹出的"投影"对话框中设置其参数,如图 3-86 所示。为图像添加投影效果,如图 3-87 所示。

图 3-86　　　　　　　　　　　　　图 3-87

STEP 49 选择工具箱中的"多边形工具" ，按住 Shift 键绘制正六边形，设置填充为蓝色，并取消轮廓色，如图 3-88 所示。双击"旋转工具" ，在弹出的"旋转"对话框中设置旋转角度，旋转多边形图形，如图 3-89 所示。

图 3-88　　　　　　　　　　　　　图 3-89

STEP 50 选中多边形和矩形图形，然后单击矩形图形，单击属性栏中的"水平居中对齐"按钮 ，调整图形的对齐方式，如图 3-90 所示。

图 3-90

STEP 51 执行菜单"编辑"|"复制"命令和"编辑"|"就地粘贴"命令，复制图形，调整轮廓为白色并取消填充色，如图 3-91 所示。按 Shift+Alt 组合键等比例中心缩小图形，单击属性栏中的"描边"按钮，创建虚线轮廓，如图 3-92 所示。

图 3-91　　　　　　　　　　　图 3-92

STEP 52 使用"矩形工具"绘制白色矩形并取消轮廓色,如图 3-93 所示。使用"文字工具"添加如图 3-94 所示的文字信息。

图 3-93　　　　　　　　　　　图 3-94

STEP 53 在"字符"面板中调整创建文字的字符间距,如图 3-95 所示。然后继续添加文字,如图 3-96 所示。

图 3-95　　　　　　　　　　　图 3-96

STEP 54 继续添加文字信息,并在"字符"面板中设置其字体、字号,如图 3-97 和图 3-98 所示。

图 3-97　　　　　　　　　　　　　　图 3-98

STEP 55 调整文字与多边形为水平居中对齐，并向下移动图形的位置，如图 3-99 和图 3-100 所示。

图 3-99　　　　　　　　　　　　　　图 3-100

STEP 56 选择工具箱中的"矩形工具" ，按住 Shift 键绘制正方形，如图 3-101 所示。设置轮廓为白色，并取消填充色。双击"旋转工具" ，在弹出的"旋转"对话框中设置旋转角度，旋转正方形图形，如图 3-102 所示。

图 3-101　　　　　　　　　　　　　　图 3-102

STEP 57 继续绘制矩形，设置填充色为白色，并取消轮廓色，如图 3-103 所示。选择工具箱中的"文字工具" ，添加如图 3-104 所示的文字信息。

图 3-103

图 3-104

STEP 58 继续添加文字信息，如图 3-105 所示。选中如图 3-106 所示的图形并右击，在弹出的快捷菜单中选择"编组"命令，将图形进行编组。

图 3-105

图 3-106

STEP 59 复制上一步创建的编组图形，如图 3-107 所示。

图 3-107

STEP 60 选择工具箱中的"文字工具"，直接在文字上单击并修改文字内容，如图 3-108 所示。

图 3-108

3.2.2 制作宣传页反面

添加网格背景，对素材图像进行排版，通过绘制图形并将素材图像放置到绘制好的图形中，达到裁剪图像的目的，增强画面的层次感，更利于消费者以读图的形式方便快捷地了解产品。

STEP 01 在画布上绘制画板并在属性栏中设置画板的尺寸，如图 3-109 所示。单击"图层"面板底部的"创建新图层"按钮，新建"图层 2"图层，如图 3-110 所示。

图 3-109

图 3-110

STEP 02 选择工具箱中的"矩形工具"，在创建的画板上单击，弹出如图 3-111 所示的"矩形"对话框，设置矩形的尺寸。在属性栏中单击"水平居中对齐"按钮和"垂直居中对齐"按钮，将矩形与画板对齐，如图 3-112 所示。

图 3-111

图 3-112

STEP 03 在"色板"面板中，单击左下角的按钮，在弹出的下拉菜单中选择"图案"|"基本图形"|"基本图形_线条"命令，如图 3-113 所示。为矩形创建网格填充效果，如图 3-114 所示。

图 3-113

图 3-114

STEP 04 取消网格填充矩形的轮廓色，然后复制图层，如图 3-115 和图 3-116 所示。

图 3-115

图 3-116

STEP 05 调整矩形的填充色并调整图层混合模式，如图 3-117 和图 3-118 所示。

图 3-117

图 3-118

STEP 06 复制图层并调整图层混合模式为"正常"，如图 3-119 和图 3-120 所示。

图 3-119

图 3-120

STEP 07 在属性栏中调整矩形轮廓，如图 3-121 所示。调整之后的效果如图 3-122 所示。

图 3-121

图 3-122

STEP 08 执行菜单"文件"|"置入"命令，将素材"02.psd"图像文件拖至当前正在编辑的文档中，如图 3-123 所示。单击属性栏中的"嵌入"按钮，在弹出的"Photoshop 导入选项"对话框中取消文件的链接，如图 3-124 所示。

图 3-123

图 3-124

STEP 09 按住 Shift 键缩小并调整图像的位置，如图 3-125 所示。选择工具箱中的"多边形工具"，在画板中单击，弹出"多边形"对话框，创建三角形，如图 3-126 所示。

图 3-125　　　　　　　　　　　图 3-126

STEP 10 取消三角形的填充色并在属性栏中调整描边轮廓粗细，如图 3-127 和图 3-128 所示。

图 3-127　　　　　　　　　　　图 3-128

STEP 11 双击"旋转工具" ，在弹出的"旋转"对话框中调整图形的旋转角度，如图 3-129 所示。按住 Shift 键等比例缩小图形，如图 3-130 所示。

图 3-129　　　　　　　　　　　图 3-130

STEP 12 执行菜单"对象"|"路径"|"轮廓化"命令，将路径转换为轮廓，如图 3-131 所示。在"透明度"面板中调整图形的透明效果，如图 3-132 所示。

STEP 13 为图形添加轮廓并在"图层"面板中调整图层顺序，如图 3-133 和图 3-134 所示。

图 3-131

图 3-132

图 3-133

图 3-134

STEP 14 将素材"鞋 03.jpg""鞋 04.jpg"和"鞋 05.jpg"图像文件拖至当前正在编辑的文档中,取消文件的链接,如图 3-135 所示。

图 3-135

STEP 15 使用"矩形工具"绘制矩形,如图 3-136 所示。同时选中刚导入的图像和矩形,右击,在弹出的快捷菜单中选择"建立剪切蒙版"命令,建立剪切蒙版,如图 3-137 所示。

图 3-136

图 3-137

STEP 16 在属性栏中锁定图像的宽高比,如图 3-138 所示。然后调整图像的高度,如图 3-139 所示。

图 3-138　　　　　　　　　　　图 3-139

STEP 17 继续在属性栏中调整图像的高度，如图 3-140 和图 3-141 所示。

图 3-140　　　　　　　　　　　图 3-141

STEP 18 同时选中"鞋 03""鞋 04"和"鞋 05"图像，然后单击"鞋 04"图像，如图 3-142 所示。

图 3-142

STEP 19 单击属性栏中的"垂直顶对齐"按钮，对齐图像，如图 3-143 所示。

STEP 20 选中这 3 个对象后，在选项栏中选择"对齐所选对象"选项，如图 3-144 所示，然后在"对齐"面板中单击"水平分布间距"按钮，对齐对象。选中描边矩形，执行"编辑"|"复制"|"就地粘贴"命令复制图形，如图 3-145 所示。

图 3-143

图 3-144

图 3-145

STEP 21 缩小矩形的高度，互换填充色和描边填充色效果，如图 3-146 和图 3-147 所示。

图 3-146

图 3-147

STEP 22 使用"文字工具" T 添加文字信息，分别在属性栏中设置其字体和参数，如图 3-148 和图 3-149 所示。

图 3-148

图 3-149

STEP 23 在"字符"面板中调整字间距，如图 3-150 所示。使用"椭圆工具" 配合 Shift 键绘制一个正圆图形，如图 3-151 所示。

图 3-150

图 3-151

STEP 24 调整图层顺序，如图 3-152 所示。按 Alt+Shift 组合键水平向右复制图形，如图 3-153 所示。

图 3-152

图 3-153

STEP 25 按 Ctrl+D 组合键复制并移动图形，如图 3-154 所示。

图 3-154

STEP 26 再次在打开的"字符"面板中调整文字间距，如图 3-155 和图 3-156 所示。

图 3-155

图 3-156

STEP 27 继续绘制正圆图形，如图 3-157 所示。执行菜单"编辑"|"复制"命令和"编辑"|"就地粘贴"命令，复制正圆图形，按 Alt+Shift 组合键以中心缩小图形，如图 3-158 所示。

图 3-157　　　　　　　　　　图 3-158

STEP 28 将素材"鞋 06.jpg"图像文件拖至当前正在编辑的文档中，并取消文件的链接，如图 3-159 所示。选中复制的正圆图形，按 Ctrl+Shift 组合键调整图层至最上方显示，如图 3-160 所示。

图 3-159　　　　　　　　　　图 3-160

STEP 29 同时选中正圆图形和"鞋 06"图像，右击，在弹出的快捷菜单中选择"建立剪切蒙版"命令，建立剪切蒙版，如图 3-161 所示。选中图像并移动位置，如图 3-162 所示。

图 3-161　　　　　　　　　　图 3-162

STEP 30 选中正圆图形,如图3-163所示。执行菜单"效果"|"风格化"|"投影"命令,在弹出的"投影"对话框中设置参数,为图形添加投影效果,如图3-164所示。

图 3-163　　　　　　　　图 3-164

STEP 31 使用"矩形工具"绘制矩形。"图层"面板如图3-165所示,矩形的效果如图3-166所示。

图 3-165　　　　　　　　图 3-166

STEP 32 使用"文字工具"添加文字信息,如图3-167所示。复制创建的图形,效果如图3-168所示。

图 3-167　　　　　　　　图 3-168

STEP 33 使用前面介绍的方法,移动正圆图形内的图像,如图3-169所示。将素材"鞋02.jpg"图像文件拖至当前正在编辑的文档中,并取消文件的链接,如图3-170所示。

图 3-169　　　　　　　　　　　　图 3-170

STEP 34 调整图层至第 3 次复制的图形中，如图 3-171 和图 3-172 所示。

图 3-171　　　　　　　　　　　　图 3-172

STEP 35 使用"文字工具" T 调整文字信息，如图 3-173 所示。然后使用"椭圆形工具" 配合 Shift 键绘制正圆图形，如图 3-174 所示。

图 3-173　　　　　　　　　　　　图 3-174

STEP 36 使用"直线段工具" 绘制直线，如图 3-175 所示。选中绘制的 3 条直线，并在属性栏中设置虚线效果，如图 3-176 所示。

STEP 37 单击绘图区，在弹出的"圆角矩形"对话框中设置其参数，如图 3-177 所示。使用"圆角矩形工具" 绘制圆角矩形，如图 3-178 所示。

图 3-175

图 3-176

图 3-177

图 3-178

STEP 38 使用"矩形工具" 绘制矩形，如图 3-179 所示。按住 Shift 键加选圆角矩形，单击"路径查找器"面板中的"减去顶层"按钮 修剪图形，如图 3-180 所示。

图 3-179

图 3-180

STEP 39 在"图层"面板中调整图层的前后顺序，如图 3-181 和图 3-182 所示。

STEP 40 使用"文字工具" 添加并调整文字信息，在属性栏中调整字体、字号，如图 3-183 和图 3-184 所示。

STEP 41 将素材"奖杯.psd"图像文件拖至当前正在编辑的文档中，如图 3-185 所示。按住 Shift 键等比例缩小并旋转图像，如图 3-186 所示。

图 3-181

图 3-182

图 3-183

图 3-184

图 3-185

图 3-186

STEP 42 使用"文字工具" 添加文字信息,如图 3-187 和图 3-188 所示。至此,完成防水鞋套宣传页的制作。

图 3-187

图 3-188

3.3 项目练习：复合肥宣传页设计

📺 项目背景

某生物化工有限公司新推出一款复合肥，为扩大宣传，委托本部制作一批宣传页向消费者发放。

📺 项目要求

内容以宣传复合肥为主，要求图文并茂、排版清晰、舒适、突出宣传内容、吸引消费者，以起到宣传作用。

📺 项目分析

使用包装的红色作为主体色，与包装一致，同时也给消费者留下色彩印象。使用蓝天白云、绿色植物作为背景，更加贴合农民生活。然后将丰收的蔬菜水果放在视觉中心位置显示，吸引消费者视觉；在丰收图像的下方添加产品图像，有目的性地告知消费者，买了该产品会得到丰收的回报。背面对产品进行详细的介绍并以图文相结合的形式展现，避免枯燥乏味。

📺 项目效果

📺 课程安排

2 小时。

第 4 章

比赛海报设计

本章概述

海报是一种信息传递的艺术，是一种大众化的宣传工具。海报设计总的要求是让人一目了然。一般的海报通常含有通知性，所以主题应该明确显眼、了然于目（如比赛、打折等），接着以最简洁的语句概括出如时间、地点、附注等主要内容。海报插图新颖、布局美观通常是吸引眼球的好方法。在实际应用中，分为比较抽象的形式和具体的形式。

要点难点

制作海报背景 ★★★
制作立体文字 ★★☆

案例预览

4.1 设计作品标签

为了更好地完成本设计案例，现对制作要求及设计内容作如下规划。

作品名称	球赛海报
作品尺寸	580 毫米 ×810 毫米
设计创意	(1) 画面以蓝色和金色为主，体现大学生智慧与体能并存。 (2) 通过将主体文字立体化增强视觉冲击力，字体的颜色选用奖杯的金色，体现赛事的特点。 (3) 添加立体足球更加贴切主题，很直观地展现海报内容。 (4) 立体星星的添加意为未来之星，避免画面的单调。
应用软件	Photoshop CC、Illustrator CC

4.2 制作球赛海报

赛事类海报在当今已成为潮流趋势，但大部分赛事类的海报都缺乏自己的特点和创意、创新；创建视觉冲击感强且画面给人很震撼的感觉，以及打造立体空间感是一个不错的选择。首先在 Illustrator 中创建炫酷背景，要想让物体具有发光般质感，背景一定要暗下来；然后创建立体文字；接着添加在 Photoshop 中制作好的立体足球；最后添加图形和文字。

4.2.1 制作海报背景

首先创建镜像渐变背景打造景深效果；然后添加放射状发光条和素材图像，通过调整图层混合模式使素材融合在一起，背景层次感更强；最后添加发光星星。

STEP 01 启动 Illustrator CC 软件，执行菜单"文件"|"新建"命令，在弹出的"新建文档"对话框中进行设置，如图 4-1 所示。然后单击"确定"按钮，新建文档，如图 4-2 所示。

图 4-1

图 4-2

STEP 02 选择工具箱中的"矩形工具" ，然后在视图中单击，在弹出的"矩形"对话框中进行设置，如图 4-3 所示。单击"确定"按钮，创建矩形，如图 4-4 所示。

图 4-3

图 4-4

STEP 03 单击属性栏中的"水平居中对齐"按钮 和"垂直居中对齐"按钮 ，使矩形与页面中心对齐，如图 4-5 所示。在"渐变"面板中选择渐变填充样式，如图 4-6 所示。

图 4-5

图 4-6

STEP 04 在"渐变"面板中双击渐变滑块，设置渐变颜色，如图 4-7 和图 4-8 所示。

STEP 05 在"渐变"面板中设置渐变类型为"径向"，如图 4-9 所示。选择工具箱中的"渐变工具" ，调整渐变范围，如图 4-10 所示。

图 4-7

图 4-8

图 4-9

图 4-10

STEP 06 在属性栏中取消矩形的描边色，如图 4-11 所示。执行菜单"文件"|"置入"命令，置入素材"云彩.jpg"图像文件，如图 4-12 所示。

图 4-11

图 4-12

STEP 07 执行菜单"窗口"|"变换"命令，在弹出的"变换"面板中设置云彩图像的高度和宽度，如图4-13所示。单击属性栏中的"水平居中对齐"按钮和"垂直居中对齐"按钮，使图像与页面中心对齐，单击"嵌入"按钮，取消图像的链接，如图4-14所示。

图 4-13

图 4-14

STEP 08 使用"椭圆工具"配合Shift键绘制正圆图形，如图4-15所示。在"渐变"面板中为正圆添加白色到黑色的径向渐变，如图4-16所示。

图 4-15

图 4-16

STEP 09 按住Shift键加选云彩图像，如图4-17所示。在"透明度"面板中单击"制作蒙版"按钮，创建渐隐效果，如图4-18所示。

STEP 10 继续在"透明度"面板中调整图层混合模式，如图4-19所示。使用"钢笔工具"绘制图形，如图4-20所示。

图 4-17

图 4-18

图 4-19

图 4-20

STEP 11 在工具箱中双击填充色按钮,在弹出的"拾色器"对话框中设置填充色,如图 4-21 所示。单击"确定"按钮,应用均匀填充效果,取消图形的描边色,如图 4-22 所示。

图 4-21

图 4-22

STEP 12 选择工具箱中的"旋转工具" ,进入图形旋转状态,然后调整旋转中心点的位置,如图 4-23 所示。按住 Alt 键复制并旋转图形,如图 4-24 所示。

图 4-23　　　　　　　　　　　　　图 4-24

STEP 13 执行菜单"对象"|"变换"|"再次变换"命令，再次复制并旋转图像，如图 4-25 所示。按 Ctrl+D 组合键快速复制并旋转图形，如图 4-26 所示。

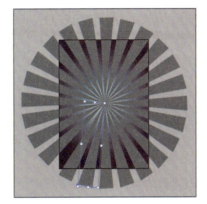

图 4-25　　　　　　　　　　　　　图 4-26

STEP 14 选中所有复制的图形，执行菜单"对象"|"编组"命令，将图形进行编组，如图 4-27 所示。在"透明度"面板中调整图层混合模式，如图 4-28 所示。

图 4-27　　　　　　　　　　　　　图 4-28

STEP 15 使用前面介绍的方法，绘制与页面大小相同的矩形并调整其与页面中心对齐，

如图 4-29 所示。按住 Shift 键加选编组图形，然后单击"透明度"面板中的"制作蒙版"按钮，隐藏矩形以外的编组图形，如图 4-30 所示。

图 4-29

图 4-30

STEP 16 选择工具箱中的"星形工具" ★ ，按住 Alt+Shift 组合键绘制正星形，如图 4-31 所示。双击工具箱中的描边按钮，在弹出的"拾色器"对话框中设置描边色，如图 4-32 所示。然后单击"确定"按钮，应用描边效果。

图 4-31

图 4-32

STEP 17 在属性栏中设置描边大小，如图 4-33 所示。执行菜单"效果"|"风格化"|"内发光"命令，在弹出的"内发光"对话框中进行设置，如图 4-34 所示。然后单击"确定"按钮，为图形添加内发光效果。

图 4-33

图 4-34

STEP 18 执行菜单"编辑"|"复制"命令和"编辑"|"原地粘贴"命令，复制图形，如图4-35所示。在"外观"面板中删除内发光效果，如图4-36所示。

图 4-35

图 4-36

STEP 19 调整图形的描边色，如图4-37所示。在"图层"面板中向下调整图层顺序，如图4-38所示。

图 4-37

图 4-38

STEP 20 按住Shift键等比例缩小复制的星形，如图4-39所示。使用"文字工具" 添加文字信息，如图4-40所示。

图 4-39

图 4-40

4.2.2 制作立体文字

首先在 Illustrator CC 中添加文字并进行变形，运用软件自带的立体功能使文字立体化。通过对文字添加渐变和内发光等效果，突出文字质感。然后在 Photoshop CC 中创建立体足球，并将其导入 Illustrator CC 软件中。最后添加装饰性图形和文字。

STEP 01 单击属性栏中的"制作封套"按钮，在弹出的"变形选项"对话框中进行设置，如图 4-41 所示。单击"确定"按钮，对文字变形，如图 4-42 所示。

图 4-41　　　　　　　　　　　图 4-42

STEP 02 执行菜单"效果"|"3D 凸出和斜角"命令，在弹出的"3D 凸出和斜角选项"对话框中进行设置，如图 4-43 所示。单击"确定"按钮，创建立体文字，如图 4-44 所示。

图 4-43　　　　　　　　　　　图 4-44

STEP 03 将上一步创建文字所在图层拖至"图层"面板底部的"创建新图层"按钮上，复制图层，如图 4-45 所示。在"外观"面板中删除"3D 凸出和斜角"效果，如图 4-46 所示。

STEP 04 单击"外观"面板底部的"添加新填色"按钮，为文字添加填充色，如图 4-47 所示。在"渐变"面板中设置渐变填充效果，如图 4-48 所示。

图 4-45

图 4-46

图 4-47

图 4-48

STEP 05 使用键盘上的方向键向上移动渐变文字的位置，如图 4-49 和图 4-50 所示。

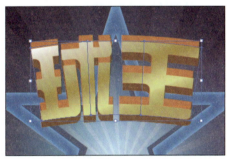

图 4-49

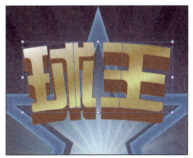

图 4-50

STEP 06 执行菜单"效果"|"风格化"|"内发光"命令，在弹出的"内发光"对话框中进行设置，如图 4-51 所示。单击"确定"按钮，应用内发光效果，如图 4-52 所示。

图 4-51

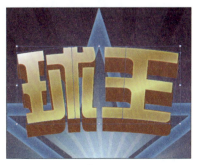

图 4-52

STEP 07 执行菜单"效果"|"风格化"|"投影"命令,在弹出的"投影"对话框中进行设置,如图4-53所示。单击"确定"按钮,应用投影效果,如图4-54所示。

图 4-53

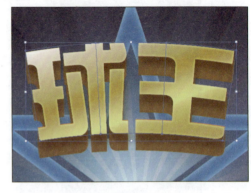
图 4-54

STEP 08 继续使用"文字工具" 添加文字信息,如图4-55所示。单击属性栏中的"制作封套"按钮,在弹出的"变形选项"对话框中进行设置,如图4-56所示。然后单击"确定"按钮,变形文字。

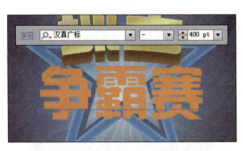
图 4-55

图 4-56

STEP 09 在"图层"面板中选中外观样式,如图4-57所示。按Alt键复制外观至"争霸赛"文字所在图层,如图4-58所示。

图 4-57

图 4-58

STEP 10 复制"争霸赛"文字所在图层,如图4-59和图4-60所示。

图 4-59

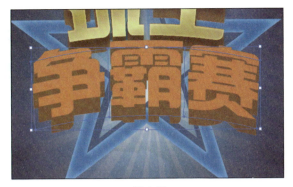
图 4-60

STEP 11 选中"球王"渐变文字所在图层的外观样式，按住 Alt 键复制外观至上一步复制的"争霸赛"文字所在图层，如图 4-61 和图 4-62 所示。

图 4-61

图 4-62

STEP 12 使用键盘上的方向键向上移动"争霸赛"渐变文字的位置，如图 4-63 所示。启动 Photoshop CC，执行菜单"文件"|"新建"命令，在弹出的"新建"对话框中进行设置，如图 4-64 所示。然后单击"确定"按钮，创建新文档。

图 4-63

图 4-64

STEP 13 选择工具箱中的"多边形工具" ，在属性栏中进行设置，然后按住 Shift 键绘制正多边形，如图 4-65 所示。切换到"移动工具" ，按 Alt+Shift 组合键复制并垂直向下移动图形，如图 4-66 所示。

STEP 14 继续复制图形，如图 4-67 所示。使用"路径选择工具" 选中最上方的多边形并设置图形的填充色，如图 4-68 所示。

图 4-65　　　　　　　　　　　图 4-66

图 4-67　　　　　　　　　　　图 4-68

STEP 15 使用"移动工具"复制并移动之前创建的多变形，如图 4-69 所示。复制一列多边形向右下方移动图形，如图 4-70 所示。移动多边形的位置，如图 4-71 所示。然后继续以两列为一组复制图形，如图 4-72 所示。

图 4-69　　　图 4-70　　　图 4-71　　　　　图 4-72

STEP 16 选中所有多边形，执行菜单"图层"|"智能对象"|"转换为智能对象"命令，合并图层，如图 4-73 所示。然后选择工具箱中的"椭圆工具"，按住 Shift 键绘制正圆图形，如图 4-74 所示。

图 4-73

图 4-74

STEP 17 单击"图层"面板底部的"添加图层样式"按钮，在弹出的下拉菜单中选择"渐变叠加"命令，在弹出的"图层样式"对话框中进行设置，如图 4-75 所示。然后单击"确定"按钮，应用渐变叠加效果，如图 4-76 所示。

图 4-75

图 4-76

STEP 18 调整图层顺序，如图 4-77 所示。执行菜单"图层"|"智能对象"|"栅格化"命令，转换为普通图层，如图 4-78 所示。

图 4-77

图 4-78

85

STEP 19 按住 Ctrl 键的同时单击"椭圆 1"图层缩览图,将正圆图形载入选区,如图 4-79 所示。执行菜单"滤镜"|"扭曲"|"球面化"命令,在弹出的"球面化"对话框中进行设置,如图 4-80 所示。

图 4-79

图 4-80

STEP 20 然后单击"确定"按钮,应用球面化效果,如图 4-81 所示。执行菜单"选择"|"反向"命令,反转选区,并删除选区中的多边形图像,如图 4-82 所示。

图 4-81

图 4-82

STEP 21 按 Ctrl+D 组合键取消选区,单击"图层"面板底部的"添加图层样式"按钮,在弹出的下拉菜单中选择"斜面和浮雕"命令,在弹出的"图层样式"对话框中进行设置,如图 4-83 所示。然后单击"确定"按钮,应用浮雕效果,如图 4-84 所示。

图 4-83

图 4-84

STEP 22 单击"图层"面板底部的"添加图层样式"按钮 fx.，在弹出的下拉菜单中选择"内发光"命令，在弹出的"图层样式"对话框中进行设置，如图4-85所示。然后单击"确定"按钮，应用内发光效果，如图4-86所示。

图 4-85

图 4-86

STEP 23 选中所有图层，执行菜单"图层"|"栅格化"|"图层样式"命令，栅格化图层，如图4-87所示。继续将正圆图形载入选区，如图4-88所示。

图 4-87

图 4-88

STEP 24 执行菜单"选择"|"反向"命令，反转选区，并删除选区中的多边形图像，如图4-89所示。按Ctrl+D组合键取消选区。在"图层"面板中删除"背景"图层，如图4-90所示。

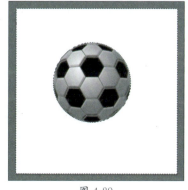
图 4-89

图 4-90

STEP 25 执行菜单"图像"|"裁切"命令,在弹出的"裁切"对话框中进行设置,如图4-91所示。再单击"确定"按钮,裁切透明画布,如图4-92所示。然后将图像文件以PSD格式进行保存。

图 4-91

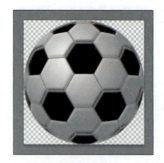

图 4-92

STEP 26 切换到Illustrator CC软件中,在"球赛海报设计.ai"文档下,执行菜单"文件"|"置入"命令,置入"足球.psd"图像文件,按住Shift键等比例缩小并调整图像的位置,如图4-93所示。然后单击属性栏中的"嵌入"按钮,取消图像的链接。使用"矩形工具"绘制矩形,然后设置填充为白色,取消描边色,如图4-94所示。

图 4-93

图 4-94

STEP 27 在"渐变"面板中为矩形添加渐变填充效果,如图4-95所示。效果如图4-96所示。

图 4-95

图 4-96

STEP 28 执行菜单"对象"|"封套扭曲"|"用变形建立"命令,在弹出的"变形选项"对话框中进行设置,如图4-97所示。然后单击"确定"按钮,调整矩形,如图4-98所示。

图 4-97　　　　　　　　　　　图 4-98

STEP 29 执行菜单"效果"|"风格化"|"投影"命令，在弹出的"投影"对话框中进行设置，如图 4-99 所示。然后单击"确定"按钮，为矩形添加投影效果，如图 4-100 所示。

图 4-99　　　　　　　　　　　图 4-100

STEP 30 使用"矩形工具" 绘制矩形。然后使用"钢笔工具" 在矩形路径上添加锚点，如图 4-101 所示。按住 Alt 键调整锚点，如图 4-102 所示。

图 4-101　　　　　　　　　　　图 4-102

STEP 31 按住 Ctrl 键切换到"直接选择工具" ，移动锚点的位置，如图 4-103 所示。按住 Alt 键复制变形矩形的外观效果至当前图层，如图 4-104 所示。

STEP 32 在"外观"面板中删除"变形"效果，如图 4-105 和图 4-106 所示。

图 4-103

图 4-104

图 4-105

图 4-106

STEP 33 按 Ctrl+PageDown 组合键调整图层顺序，效果如图 4-107 所示。按 Alt+Shift 组合键复制并向左移动图形，效果如图 4-108 所示。

图 4-107

图 4-108

STEP 34 执行菜单"对象"|"变换"|"对称"命令，在弹出的"镜像"对话框中进行设置，如图 4-109 所示。然后单击"确定"按钮，翻转图像，如图 4-110 所示。

图 4-109

图 4-110

STEP 35 选择工具箱中的"星形工具"，按住 Shift 键的同时绘制星形，如图 4-111 所示。复制上一步创建图形的图层外观样式至该图层，如图 4-112 所示。

图 4-111

图 4-112

STEP 36 在"外观"面板中删除"变形"和"投影"样式，如图 4-113 和图 4-114 所示。

图 4-113

图 4-114

STEP 37 执行菜单"效果"|"风格化"|"内发光"命令，在弹出的"内发光"对话框中进行设置，如图 4-115 所示。然后单击"确定"按钮，应用内发光效果，如图 4-116 所示。

图 4-115

图 4-116

STEP 38 选中绘制的星形，按 Alt+Shift 组合键复制并水平向左移动星形，如图 4-117 所示。

图 4-117

STEP 39 选择"文字工具" ,在视图中单击并添加文字信息,如图4-118所示。选中文字并在"字符"面板中调整文字,如图4-119所示。

图 4-118

图 4-119

STEP 40 继续调整文字信息,如图4-120和图4-121所示。

图 4-120

图 4-121

STEP 41 继续使用"文字工具" 添加文字信息,如图4-122所示。在"外观"面板中单击"添加新填色"按钮 ,添加填充色,如图4-123所示。

图 4-122

图 4-123

STEP 42 在 "渐变" 面板中为文字添加渐变填充效果，如图 4-124 所示。填充效果如图 4-125 所示。

图 4-124

图 4-125

STEP 43 继续单击 "渐变" 面板底部的 "添加新效果" 按钮，在弹出的下拉菜单中选择 "风格化" | "投影" 命令，在弹出的 "投影" 对话框中进行设置，如图 4-126 所示。然后单击 "确定" 按钮，为文字添加投影效果，如图 4-127 所示。

图 4-126

图 4-127

STEP 44 使用 "文字工具" 添加文字信息，如图 4-128 所示。至此，完成球赛海报的制作，效果如图 4-129 所示。

图 4-128

图 4-129

4.3 项目练习：金球杯海报设计

项目背景
第二十一届金球杯在广州体育馆开幕，该赛事委员会委托本部为其设计赛事海报。

项目要求
金球杯海报的画面设计以图片和宣传内容为主，体现活力与运动，既要体现宣传主题，还要有视觉冲击力。

项目分析
首先在体育馆场景上添加人物及水墨剪影；然后创建立体文字并添加奖杯素材；接着绘制足球并为其添加火焰素材；最后添加详细文字描述。

项目效果

课程安排
2小时。

第 5 章

户外广告设计

本章概述

广告设计是对图像、文字、色彩、版面、图形等表达广告的元素,结合广告媒体的使用特征,在计算机上通过相关设计软件为实现表达广告目的和意图,所进行平面艺术创意的一种设计活动,从而达到吸引眼球的目的。

户外广告以效益高、传播范围广,被广泛应用。广告创意中不能因循守旧、墨守成规,而要善于标新立异、独辟蹊径。独创性的广告创意具有最大强度的心理突破效果。与众不同的新奇感是引人注目,且其鲜明的魅力会触发人们强烈的兴趣,能够在受众脑海中留下深刻的印象。长久地被记忆,这一系列心理过程符合广告传达的心理阶梯的目标。

要点难点

制作广告背景 ★★★
添加广告文字 ★★☆
制作主体标志 ★☆☆

案例预览

5.1 设计作品标签

为了更好地完成本设计案例，现对制作要求及设计内容作如下规划。

作品名称	茶韵广告
作品尺寸	200 厘米 ×100 厘米
设计创意	(1) 茶是中国最具特色的饮品，有悠久的文化底蕴。为了迎合年轻人的审美，又能展现茶文化的悠久历史，选用绿色茶园作为背景，吸引人们目光。 (2) 在茶园背后添加远山，烘托画面广阔，添加牛皮纸作为背景，增加悠久文化气息。 (3) 添加毛笔形态的文字和古色古香的茶具，烘托主题。
应用软件	Photoshop CC、Illustrator CC

5.2 制作茶韵广告

关于茶文化的户外广告设计，其显著的特点就是具有强烈的民族文化特色并蕴含丰厚的文化底蕴，本案例正是突出了这一特点。

5.2.1 制作广告背景

添加牛皮纸素材图像作为背景，通过复制图像并利用图层蒙版使图像巧妙结合，铺满整个画面。添加茶园素材图像并利用通道创建选区，删除天空部分。最后复制并调整茶园图像的角度，拼合图像。

STEP 01 启动 Photoshop CC 软件，执行菜单"文件"|"新建"命令，在弹出的"新建"对话框中进行设置，如图 5-1 所示。然后单击"确定"按钮，创建新的文档。

STEP 02 执行菜单"文件"|"打开"命令，打开素材"牛皮纸.jpg"图像文件，如图 5-2 所示。

图 5-1

图 5-2

STEP 03 执行菜单"编辑"|"自由变换"命令，打开自由变换框，按住 Shift 键等比例放大图像，然后单击属性栏中的"提交变换"按钮，应用变换效果，如图 5-3 所示。

STEP 04 按 Alt+Shift 组合键复制并垂直向下移动图像的位置，如图 5-4 所示。

图 5-3

图 5-4

STEP 05 按 Ctrl+T 组合键打开自由变换框，右击，在弹出的快捷菜单中选择"垂直翻转"命令，翻转图像，如图 5-5 所示。

图 5-5

STEP 06 选中两个牛皮纸图像所在图层，如图 5-6 所示。执行菜单"图层"|"合并图层"命令，合并图层。

STEP 07 单击"图层"面板底部的"添加图层蒙版"按钮 ，为图层添加蒙版，如图 5-7 所示。

图 5-6

图 5-7

STEP 08 按住 Alt 键单击图层蒙版缩览图，进入蒙版编辑区。使用"渐变工具"，在蒙版中单击，并按住 Shift 键水平拖动鼠标绘制渐变，如图 5-8 所示。

图 5-8

STEP 09 继续按住 Alt 键，单击图层蒙版缩览图，退出蒙版编辑区，效果如图 5-9 所示。

图 5-9

STEP 10 将创建的渐变图层拖至"图层"面板底部的"创建新图层"按钮 上，复制图层，如图 5-10 所示。

STEP 11 然后按 Ctrl+T 组合键打开自由变换框，水平向右移动图像的位置，如图 5-11 所示。

图 5-10

图 5-11

STEP 12 执行菜单"编辑"|"变换"|"再次"命令，继续复制并移动图像，效果如图5-12所示。

图 5-12

STEP 13 在"图层"面板中调整图层顺序，如图5-13所示。调整后的效果如图5-14所示。

图 5-13

图 5-14

STEP 14 单击"图层"面板底部的"创建新的填充或调整图层"按钮，在弹出的下拉菜单中选择"亮度/对比度"命令，打开"属性"面板，如图5-15所示。在"属性"面板中进行设置，调整图像的色调，效果如图5-16所示。

图 5-15

图 5-16

99

STEP 15 继续单击"图层"面板底部的"创建新的填充或调整图层"按钮，在弹出的下拉菜单中选择"色相/饱和度"命令，打开"属性"面板，如图 5-17 所示。在"属性"面板中进行设置，调整图像的颜色，效果如图 5-18 所示。

图 5-17

图 5-18

STEP 16 打开素材"茶园.jpg"图像文件，如图 5-19 所示。在"通道"面板中选中"蓝"通道并将其拖至面板底部的"创建新通道"按钮上，复制通道，如图 5-20 所示。

图 5-19

图 5-20

STEP 17 执行菜单"图像"|"调整"|"色阶"命令，在弹出的"色阶"对话框中进行设置，如图 5-21 所示。然后单击"确定"按钮，调整通道中图像的颜色，如图 5-22 所示。

图 5-21

图 5-22

STEP 18 使用"多边形套索工具" 创建选区并填充选区为黑色，如图 5-23 所示。然后按 Ctrl+D 组合键取消选区。

图 5-23

STEP 19 单击"通道"面板底部的"将通道作为选区载入"按钮 ，将通道中的图像载入选区，如图 5-24 所示。然后单击 RGB 通道，如图 5-25 所示。

图 5-24

图 5-25

STEP 20 返回到"图层"面板，如图 5-26 所示。执行菜单"选择"|"反向"命令，反转选区，如图 5-27 所示。

图 5-26

图 5-27

101

STEP 21 使用"移动工具"将其拖至当前正在编辑的文档中,如图 5-28 所示。按 Ctrl+T 组合键打开自由变换框,按住 Shift 键等比例放大图像。按住 Alt 键复制图像,效果如图 5-29 所示。

图 5-28

图 5-29

STEP 22 继续按 Ctrl+T 组合键打开自由变换框,右击,在弹出的快捷菜单中选择"水平翻转"命令,翻转图像,效果如图 5-30 所示。然后参照图 5-31 所示旋转图像。

图 5-30

图 5-31

STEP 23 调整图层顺序,如图 5-32 所示。选中"图层 2"图层并单击"图层"面板底部的"添加图层蒙版"按钮,为图层添加蒙版,如图 5-33 所示。

图 5-32

图 5-33

STEP 24 设置前景色为黑色,选择工具箱中的"画笔工具",在属性栏中调整画笔样式及大小,图 5-34 所示。在选定区域进行绘制,隐藏图像,如图 5-35 所示。

图 5-34

图 5-35

5.2.2 添加主题图像

添加茶具和远山图像，丰富画面。然后通过图层混合模式的调整，晕染画面的颜色，增加画面的时尚感和神秘感。

STEP 01 打开素材"茶韵.jpg"图像文件，如图 5-36 所示。单击"路径"面板底部的"创建新路径"按钮 ，新建"路径 1"，如图 5-37 所示。

图 5-36

图 5-37

STEP 02 使用"钢笔工具" 沿茶托和茶壶绘制路径，如图 5-38 所示。

图 5-38

STEP 03 继续绘制如图 5-39 所示的路径，并在属性栏中调整路径操作模式，如图 5-40 所示。

103

图 5-39

图 5-40

STEP 04 使用"路径选择工具" 选中路径，单击"路径"面板底部的"将路径作为选区载入"按钮 ，将路径载入选区，如图 5-41 所示。

图 5-41

STEP 05 使用"移动工具" 将其拖至当前正在编辑的文档中，如图 5-42 所示。按 Ctrl+T 组合键打开自由变换框，右击，在弹出的快捷菜单中选择"水平翻转"命令，翻转图像，如图 5-43 所示。

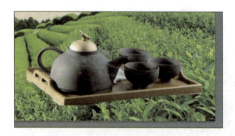
图 5-42

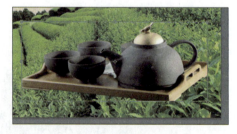
图 5-43

STEP 06 按住 Shift 键等比例放大图像，按 Enter 键应用图像的放大效果，如图 5-44 所示。单击"图层"面板底部的"创建新的填充或调整图层"按钮 ，在弹出的下拉菜单中选择"投影"命令，在弹出的"图层样式"对话框中进行设置，如图 5-45 所示。然后单击"确定"按钮，应用投影效果。

图 5-44　　　　　　　　　　　图 5-45

STEP 07 在"图层 3"图层的图层样式图标上右击，在弹出的快捷菜单中选择"创建图层"命令，如图 5-46 所示。在弹出的如图 5-47 所示的提示框中单击"确定"按钮，分离图层样式。

图 5-46　　　　　　　　　　　图 5-47

STEP 08 为创建图层样式所在图层添加图层蒙版，如图 5-48 所示。按住 Alt 键，单击图层蒙版缩览图，进入蒙版编辑区，使用"渐变工具" 在蒙版中进行绘制，效果如图 5-49 所示。

图 5-48　　　　　　　　　　　图 5-49

STEP 09 按住 Alt 键，单击图层蒙版缩览图，退出蒙版编辑区，效果如图 5-50 所示。

图 5-50

STEP 10 打开素材"山.jpg"图像文件,如图 5-51 所示。执行菜单"图像"|"调整"|"去色"命令,将彩色图像转换为黑白图像,如图 5-52 所示。

图 5-51　　　　　　　　　　图 5-52

STEP 11 使用"移动工具"将其拖至当前正在编辑的文档中,如图 5-53 所示。然后调整图层顺序,如图 5-54 所示。

图 5-53　　　　　　　　　　图 5-54

106

STEP 12 按 Ctrl+T 组合键打开自由变换框，按住 Shift 键等比例放大图像，如图 5-55 所示。调整图层混合模式为"正片叠底"，如图 5-56 所示。

图 5-55　　　　　　　　　　　　　图 5-56

STEP 13 继续调整图层不透明度，如图 5-57 所示。调整后的效果如图 5-58 所示。

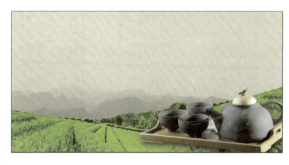

图 5-57　　　　　　　　　　　　　图 5-58

STEP 14 单击"图层"面板底部的"创建新图层"按钮，新建"图层 5"图层，如图 5-59 所示。设置前景色为蓝色，使用柔边缘"画笔工具"在视图中绘制，如图 5-60 所示。

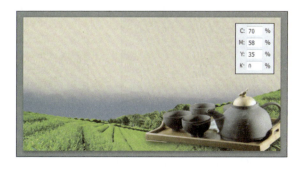

图 5-59　　　　　　　　　　　　　图 5-60

STEP 15 调整图层混合模式为"叠加"，如图 5-61 所示。效果如图 5-62 所示。

图 5-61

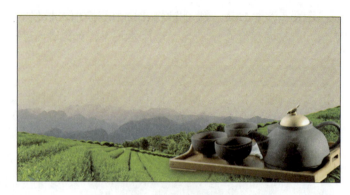

图 5-62

STEP 16 新建"图层 6"图层，如图 5-63 所示。设置前景色为紫色，继续使用柔边缘"画笔工具" 在视图中绘制，如图 5-64 所示。

图 5-63

图 5-64

STEP 17 调整图层混合模式为"亮光"，如图 5-65 所示。效果如图 5-66 所示。

图 5-65

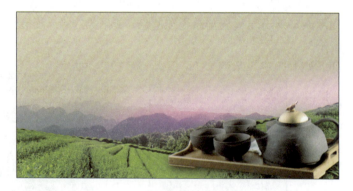

图 5-66

STEP 18 新建"图层 7"图层，如图 5-67 所示。设置前景色为黄色，继续使用柔边缘"画笔工具" 在视图中绘制，如图 5-68 所示。

 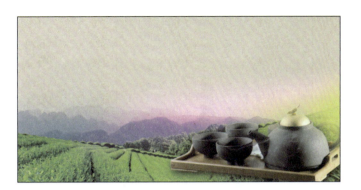

图 5-67　　　　　　　　　　　　　图 5-68

STEP 19 调整图层混合模式为"正片叠底",如图 5-69 所示。效果如图 5-70 所示。

 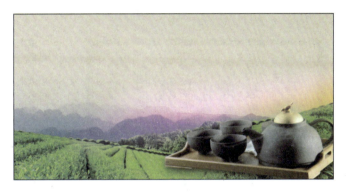

图 5-69　　　　　　　　　　　　　图 5-70

STEP 20 打开素材"毛笔字.jpg"图像文件,如图 5-71 所示。然后在"通道"面板中复制"绿"通道,如图 5-72 所示。

图 5-71　　　　　　　　　　　　　图 5-72

STEP 21 执行菜单"图像"|"调整"|"色阶"命令,在弹出的"色阶"对话框中进行设置,如图 5-73 所示。然后单击"确定"按钮,调整通道中图像的颜色,如图 5-74 所示。

图 5-73　　　　　　　　　　图 5-74

STEP 22 单击"通道"面板底部的"将通道作为选区载入"按钮，创建选区，如图 5-75 所示。在"通道"面板中选中 RGB 通道，如图 5-76 所示。

图 5-75　　　　　　　　　　图 5-76

STEP 23 执行菜单"选择"|"反向"命令，反转选区，如图 5-77 所示。将选区中的图像拖至当前正在编辑的文档中，如图 5-78 所示。

图 5-77　　　　　　　　　　图 5-78

STEP 24 按 Ctrl+T 组合键打开自由变换框，按住 Shift 键等比例放大图像，如图 5-79 所示。然后调整图层混合模式为"颜色减淡"，如图 5-80 所示。

图 5-79

图 5-80

5.2.3 添加广告文字

添加毛笔样式的文字，烘托文化氛围。为文字添加茶韵图像，增强现代艺术气息。

STEP 01 按住 Alt 键复制并移动上一节创建的文字图像，如图 5-81 所示。使用"横排文字工具" T 添加文字信息，如图 5-82 所示。

图 5-81

图 5-82

STEP 02 继续添加文字，分别调整每个文字的字号，如图 5-83 所示。

图 5-83

STEP 03 打开素材"茶道.jpg"图像文件,并将其拖至当前正在编辑的文档中,如图5-84所示。按Ctrl+T组合键打开自由变换框,按住Shift键等比例放大图像,如图5-85所示。

图 5-84

图 5-85

STEP 04 隐藏上一步图像所在图层,如图5-86所示。按住Ctrl键单击"舌"文字所在图层缩览图,将文字载入选区,如图5-87所示。

图 5-86

图 5-87

STEP 05 选择完成后的效果如图5-88所示。继续按Ctrl+Shift组合键添加选区,如图5-89所示。

图 5-88

图 5-89

STEP 06 使用相同的方法继续将"上的茶韵"文字添加到选区，如图5-90所示。

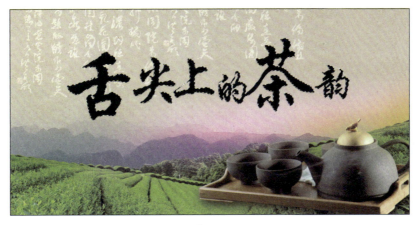

图 5-90

STEP 07 单击"图层"面板底部的"添加图层蒙版"按钮 ，如图5-91所示。为"图层9"图层添加蒙版，隐藏选区以外的图像，隐藏效果如图5-92所示。

图 5-91

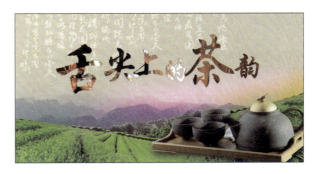

图 5-92

STEP 08 执行菜单"图像"|"调整"|"亮度/对比度"命令，在弹出的"亮度/对比度"对话框中进行设置，如图5-93所示。然后单击"确定"按钮，调整图像的亮度，如图5-94所示。

图 5-93

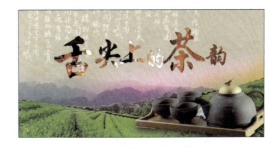

图 5-94

STEP 09 使用"横排文字工具" 添加文字信息，如图5-95所示。

图 5-95

STEP 10 按住 Shift 键选中文字图层，如图 5-96 所示。按住 Ctrl 键加选"背景"图层，如图 5-97 所示。

图 5-96

图 5-97

STEP 11 单击属性栏中的"水平居中对齐"按钮，调整文字与页面中心居中对齐，效果如图 5-98 所示。

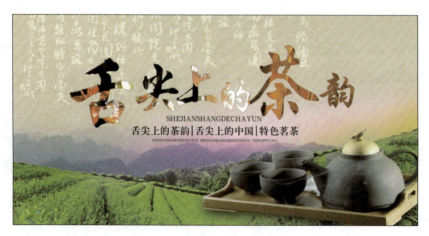

图 5-98

5.2.4 设计主体标志

接下来将在 Illustrator CC 中制作设计主体标志。

STEP 01 启动 Illustrator CC 软件，执行菜单"文件"|"新建"命令，在弹出的"新建文档"对话框中进行设置，然后单击"确定"按钮，如图 5-99 所示。

STEP 02 在绘制区中右击，在弹出的快捷菜单中选择"显示网格"命令，显示视图网格，如图 5-100 所示。

图 5-99

图 5-100

STEP 03 选择工具箱中的钢笔工具，设置填充色为绿色 (R：36、G：117、B：56)，描边色为无，绘制如图 5-101 所示的图形。

STEP 04 再次选择工具箱中的钢笔工具，设置填充色为深绿色 (R：24、G：70、B：49)，设置描边色为无，绘制如图 5-102 所示的图形。

图 5-101 图 5-102

STEP 05 选择工具箱中的文字工具，输入文字内容为企业名称"中茗茶业"，在属性栏中设置字体、大小，如图 5-103 所示。

STEP 06 按住 Shift 键，选中深绿色图形与文字，在属性栏中单击 按钮，在弹出的下拉列表中选择"对所选对象"选项，设置其水平居中对齐，效果如图 5-104 所示。

图 5-103 图 5-104

STEP 07 按 Ctrl+Shift+S 组合键，在弹出的"另存为"对话框中设置"保存类型"为 Adobe PDF 格式，如图 5-105 所示。

STEP 08 返回到 Photoshop CC 软件中，执行菜单"文件"|"置入"命令，置入素材"标志.pdf"文件，调整其至合适大小，最终完成效果如图 5-106 所示。

 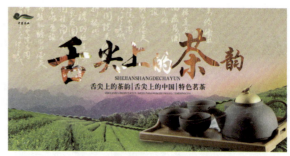

图 5-105 图 5-106

5.3 项目练习：大枣户外广告设计

📺 项目背景

某食品有限公司新进一批大枣，以养生的理念推向市场，为增强市场竞争力，委托本部设计户外广告，以扩大宣传。

📺 项目要求

版式布局要舒适、轻松，风格要清新，色彩要鲜明，突出宣传内容，体现其食品的美味。

📺 项目分析

以枣园为背景，添加麻布纹理，增强画面的质感，衬托产品品质。添加木纹素材搭建立体空间场景。添加大枣和文字信息，为右上角添加一抹绿叶，使画面更协调生动。

📺 项目效果

📺 课程安排

2 小时。

第 6 章

宣传画册设计

本章概述

宣传画册的内涵非常广泛，对比一般的书籍来说，宣传画册设计不仅包括封面、封底的设计，还包括环衬、扉页、内文版式等。宣传画册设计讲求一种整体感，对设计者而言，尤其需要具备一种把握力。

要点难点

制作封面和封底 ★★★
制作画册内页 ★★☆

案例预览

6.1 设计作品标签

为了更好地完成本设计案例，现对制作要求及设计内容作如下规划。

作品名称	商业街宣传画册
作品尺寸	42.3 厘米 ×29.1 厘米
设计创意	(1) 以 Logo 和店铺名称、店铺地址、联系方式为主要内容，设计封面和封底。 (2) 宣传册内页进一步展示企业文化、企业内涵和宣传内容。 (3) 宣传册内容页排版以图文并茂的方式呈现，以起到宣传目的。
应用软件	Photoshop CC、Illustrator CC、InDesign CC

6.2 制作商业街宣传画册

关于企业宣传画册设计，其显著的特点就是简洁大气，其一是宣传性强，其二是充分展现了企业内涵和提高企业形象。本案例的整个设计过程包括封面、封底设计和内页设计。

6.2.1 制作封面和封底

首先在 Photoshop CC 中新建文件并添加渐变背景，通过自定义图案作为背景贴图，丰富背景的层次；然后添加标志和文字信息；最后调整作品色调，使其看起来更加明亮。

STEP 01 启动 Photoshop CC 软件，执行菜单"文件"|"新建"命令，在弹出的"新建"对话框中进行设置，单击"确定"按钮，如图 6-1 所示。执行菜单"视图"|"标尺"命令，打开标尺并拖出参考线，如图 6-2 所示。

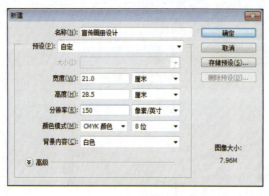

图 6-1

图 6-2

STEP 02 执行菜单"图像"|"画布大小"命令，在弹出的"画布大小"对话框中设置其参数，如图6-3所示。调整画布大小，效果如图6-4所示。

图6-3　　　　　　　　　　　　　　　　图6-4

STEP 03 单击"图层"面板底部的"创建新的填充或调整图层"按钮，在弹出的下拉菜单中选择"渐变"命令，弹出"渐变填充"对话框，单击"渐变"右侧的渐变条，在弹出的"渐变编辑器"对话框中设置渐变颜色，然后单击"确定"按钮，应用渐变设置，如图6-5所示。

图6-5

STEP 04 移动渐变中心点的位置，然后单击"渐变填充"对话框中的"确定"按钮，应用渐变效果，如图6-6所示。将"标志.ai"文件拖至当前正在编辑的文档中，按住Shift键等比例缩小图像，如图6-7所示。

图 6-6　　　　　　　　　　　　图 6-7

STEP 05 选择工具箱中的"横排文字工具" ，添加文字信息，如图 6-8 所示。

图 6-8

STEP 06 同时选中文字和"背景"图层，如图 6-9 所示。单击属性栏中的"水平居中对齐"按钮，对齐图像。接着新建一个文件，如图 6-10 所示。

图 6-9　　　　　　　　　　　　图 6-10

STEP 07 选择工具箱中的"矩形工具" ，按住 Shift 键绘制矩形，如图 6-11 所示。按 Ctrl+T 组合键打开自由变换框，调整矩形形状，如图 6-12 所示。

图 6-11

图 6-12

STEP 08 调整矩形与页面对齐,如图 6-13 所示。按 Alt+Shift 组合键复制并水平向右移动矩形,如图 6-14 所示。

图 6-13

图 6-14

STEP 09 按 Alt+Shift 组合键,继续复制并垂直移动矩形,如图 6-15 和图 6-16 所示。

图 6-15

图 6-16

STEP 10 执行菜单"编辑"|"定义图案"命令，在弹出的"图案名称"对话框中将图形定义为图案，如图6-17所示。

图 6-17

STEP 11 在"宣传画册设计"文档中单击"图层"面板底部的"创建新的填充或调整图层"按钮，在弹出的下拉菜单中选择"图案"命令，弹出"图案填充"对话框，如图6-18所示。

STEP 12 调整图案的大小，单击"确定"按钮，应用图案填充效果。调整图层顺序，如图6-19所示。

图 6-18

图 6-19

STEP 13 在"图案填充1"图层名称的空白处右击，在弹出的快捷菜单中选择"转换为智能对象"命令，将图层转换为智能图层，如图6-20所示。

STEP 14 单击"图层"面板底部的"添加图层样式"按钮，在弹出的下拉菜单中选择"颜色叠加"命令，在弹出的"图层样式"对话框中进行设置，如图6-21所示。然后单击"确定"按钮，应用颜色叠加效果。

图 6-20

图 6-21

STEP 15 在"图层"面板中选中图层并将其转换为智能图层，如图 6-22 和图 6-23 所示。

图 6-22

图 6-23

STEP 16 执行菜单"图像"|"画布大小"命令，在弹出的"画布大小"对话框中设置其参数，调整画布尺寸，如图 6-24 所示。调整效果如图 6-25 所示。

图 6-24

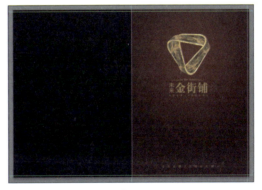

图 6-25

STEP 17 新建"图层 1"图层，如图 6-26 所示。选择工具箱中的"矩形选框工具"，绘制选区并填充深红色，如图 6-27 所示。

图 6-26

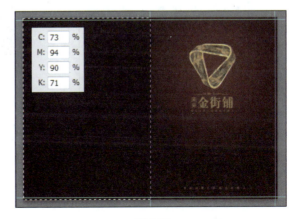

图 6-27

STEP 18 双击"图案填充 1"智能图层缩览图，如图 6-28 所示。在"图案填充 1"图层名称空白处右击，在弹出的快捷菜单中选择"复制图层"命令，如图 6-29 所示。

图 6-28

图 6-29

STEP 19 设置复制图层的文档名称，如图 6-30 所示。在"宣传画册设计 .psd"文档中，按住 Ctrl 键单击"图案填充 1"前的图层缩览图，将矩形图像载入选区，如图 6-31 所示。

图 6-30

图 6-31

STEP 20 单击"图层"面板底部的"添加图层蒙版"按钮，添加图层蒙版，隐藏选区以外的图像，如图 6-32 所示。使用"矩形工具"绘制矩形，如图 6-33 所示。

图 6-32

图 6-33

STEP 21 选中并绘制矩形路径，单击属性栏中的"合并形状"按钮，继续绘制路径，如图 6-34 和图 6-35 所示。

图 6-34　　　　　　　　　　　　图 6-35

STEP 22 继续复制矩形路径，如图 6-36 所示。然后选择工具箱中的"椭圆工具" ，并单击属性栏中的"合并形状"按钮 ，按住 Shift 键绘制正圆，如图 6-37 所示。

图 6-36　　　　　　　　　　　　图 6-37

STEP 23 选择工具箱中的"路径选择工具" ，选中并复制正圆路径，如图 6-38 所示。使用"横排文字工具" 添加文字信息，如图 6-39 所示。

图 6-38　　　　　　　　　　　　图 6-39

STEP 24 继续使用"直排文字工具" 添加文字信息，如图 6-40 所示。选择工具箱中的"自定义形状工具" ，并在属性栏中进行设置，如图 6-41 所示。

图 6-40

图 6-41

STEP 25 在弹出的 Adobe Photoshop 提示框中单击"追加"按钮，如图 6-42 所示。然后在属性栏中选择五角星图案，如图 6-43 所示。

图 6-42

图 6-43

STEP 26 按住 Shift 键绘制五角星，如图 6-44 所示。添加文字信息，如图 6-45 所示。

图 6-44

图 6-45

STEP 27 继续添加文字信息，并在属性栏中设置字体、字号，如图 6-46 和图 6-47 所示。

图 6-46

图 6-47

STEP 28 继续添加文字信息，如图 6-48 所示。双击"标志"图层缩览图，进入链接源文件，如图 6-49 所示。

图 6-48　　　　　　　　　　图 6-49

STEP 29 选中图形并将其拖至"宣传画册设计.psd"文档中，如图 6-50 所示。按住 Shift 键缩小并调整图形的位置，如图 6-51 所示。

图 6-50　　　　　　　　　　图 6-51

STEP 30 继续双击"矢量智能对象"图层缩览图，如图 6-52 所示。进入源文件并调整图形的颜色，如图 6-53 所示。

图 6-52　　　　　　　　　　图 6-53

STEP 31 新建"图层 2"图层，如图 6-54 所示。设置前景色为白色，使用柔边缘"画笔工具" 在标志上进行绘制，如图 6-55 所示。

图 6-54

图 6-55

STEP 32 调整图层混合模式为"叠加",单击"图层"面板底部的"创建新的填充或调整图层"按钮，如图 6-56 所示。在弹出的下拉菜单中选择"色相/饱和度"命令，在打开的"属性"面板中调整图像的饱和度，如图 6-57 所示。

图 6-56

图 6-57

STEP 33 调整图像的亮度/对比度，如图 6-58 所示。完成封面和封底的制作，最终效果如图 6-59 所示。

图 6-58

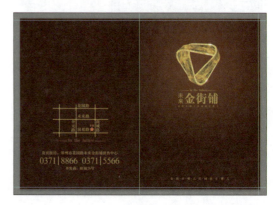
图 6-59

6.2.2 制作画册内页

本节将对画册内页的制作过程进行介绍。

STEP 01 新建一个文档，如图6-60所示。打开素材"夜景.jpg"图像文件，如图6-61所示。

图 6-60

图 6-61

STEP 02 将图像拖至当前正在编辑的文档中，按Ctrl+T组合键打开自由变换框，按住Shift键等比例放大图像，如图6-62所示。将封面中的标志拖至当前文档，删除文字图形，如图6-63所示。按住Shift键等比例缩小图像。

图 6-62

图 6-63

STEP 03 新建"路径1"并使用"钢笔工具" 绘制路径，如图6-64和图6-65所示。

图 6-64

图 6-65

STEP 04 单击"路径"面板底部的"将路径作为选区载入"按钮，创建选区，如图6-66所示。执行菜单"选择"|"反向"命令，反转选区，如图6-67所示。

图 6-66

图 6-67

STEP 05 单击"图层"面板底部的"添加图层蒙版"按钮，添加图层蒙版，隐藏选区以外的图像，如图6-68和图6-69所示。

图 6-68

图 6-69

STEP 06 新建"图层2"图层，如图6-70所示。设置前景色为紫色，使用柔边缘"画笔工具"在视图中进行绘制，如图6-71所示。

图 6-70

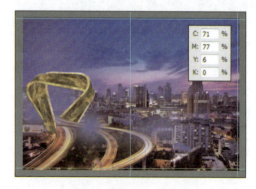

图 6-71

STEP 07 在"图层"面板中调整图层混合模式为"划分"，如图6-72所示。调整后的效果如图6-73所示。

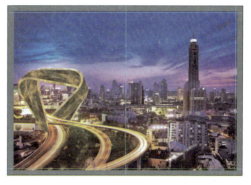

图 6-72　　　　　　　　　　　　图 6-73

STEP 08 使用"矩形选框工具" 绘制选区，如图 6-74 所示。单击"图层"面板底部的"创建新的填充或调整图层"按钮 ，在弹出的下拉菜单中选择"亮度/对比度"命令，弹出"属性"面板，在"属性"面板中调整图像的亮度和对比度，如图 6-75 所示。效果如图 6-76 所示。

图 6-74　　　　　　　　图 6-75　　　　　　　　图 6-76

STEP 09 按住 Ctrl 键单击"标志"图层缩览图，将标志载入选区，如图 6-77 和图 6-78 所示。

图 6-77　　　　　　　　　　　　图 6-78

STEP 10 按 Ctrl+Shift+Alt 组合键，单击"标志"图层蒙版，创建相交选区，如图 6-79 和图 6-80 所示。

图 6-79

图 6-80

STEP 11 单击"图层"面板底部的"创建新的填充或调整图层"按钮 ，在弹出的下拉菜单选择"亮度/对比度"命令，在弹出的"属性"面板中调整图像的亮度和对比度，如图 6-81 所示。效果如图 6-82 所示。

图 6-81

图 6-82

STEP 12 新建"图层 3"图层，使用柔边缘"画笔工具" 在视图中进行绘制，如图 6-83 和图 6-84 所示。

图 6-83

图 6-84

STEP 13 使用"矩形工具" 绘制矩形，如图 6-85 所示。然后使用"矩形选框工具" 绘制选区，如图 6-86 所示。

图 6-85

图 6-86

STEP 14 单击"图层"面板底部的"创建新的填充或调整图层"按钮，在弹出的下拉菜单中选择"图案"命令，弹出"图案填充"对话框，调整纹样大小，如图 6-87 所示。单击"确定"按钮，应用图案填充效果，并调整图层混合模式为"划分"，如图 6-88 所示。效果如图 6-89 所示。

图 6-87

图 6-88

STEP 15 添加文字信息，并在属性栏中设置其字体和字号，如图 6-90 所示。

图 6-89

图 6-90

STEP 16 添加文字信息，并在属性栏中设置其字体和字号，如图 6-91 所示。完成后的效果如图 6-92 所示。

135

图 6-91　　　　　　　　　　　　　图 6-92

STEP 17 新建一个文档，如图 6-93 所示。打开素材"街景.jpg"图像文件，如图 6-94 所示。

图 6-93　　　　　　　　　　　　　图 6-94

STEP 18 按住 Shift 键等比例缩小图像，如图 6-95 所示。单击"图层"面板底部的"创建新的填充或调整图层"按钮，在弹出的下拉菜单中选择"亮度/对比度"命令，在弹出的"属性"面板中调整图像的亮度和对比度，如图 6-96 所示。

图 6-95　　　　　　　　　　　　　图 6-96

STEP 19 在"属性"面板中继续调整图像的颜色，如图 6-97 所示。效果如图 6-98 所示。

图 6-97

图 6-98

STEP 20 打开素材"美女.jpg"图像文件，如图 6-99 所示。使用"快速选择工具" 创建选区，并删除选区中的图像，如图 6-100 所示。

图 6-99

图 6-100

STEP 21 双击"背景"图层名称空白处，解锁图层，在弹出的"新建图层"对话框中单击"确定"按钮，如图 6-101 所示。

图 6-101

STEP 22 继续创建选区并删除图像，如图 6-102 所示。

图 6-102

STEP 23 按Ctrl+J组合键，复制图层，如图6-103所示。按Ctrl+T组合键打开自由变换框，在属性栏中进行设置，然后调整图像，如图6-104所示。

图 6-103

图 6-104

STEP 24 在"图层"面板中为图层添加蒙版，如图6-105所示。设置前景色为黑色，然后使用柔边缘"画笔工具" 在蒙版中进行绘制，隐藏图像，如图6-106所示。

图 6-105

图 6-106

STEP 25 在"图层"面板中继续添加图层蒙版并调整图像，如图6-107和图6-108所示。

图 6-107

图 6-108

STEP 26 在"属性"面板中调整图像的"饱和度"参数，如图6-109所示。调整后的效果如图6-110所示。

图 6-109



图 6-110

STEP 27 在"属性"面板中调整图像的"亮度"和"对比度"参数,如图 6-111 所示。调整图像的颜色效果如图 6-112 所示。

图 6-111

图 6-112

STEP 28 在"图层"面板中,选中如图 6-113 所示的图层,然后将其进行合并,并将图层转换为智能图层,如图 6-114 所示。

图 6-113

图 6-114

STEP 29 将图像拖至"宣传画册设计 -0304.psd"文档中,按 Ctrl+T 组合键打开自由变换框,按住 Shift 键等比例放大图像,如图 6-115 所示。图像调整效果如图 6-116 所示。

139

图 6-115　　　　　　　　　　　　图 6-116

STEP 30 选择工具箱中的"矩形工具" ■ ，绘制矩形并将矩形载入选区，如图 6-117 和图 6-118 所示。

图 6-117　　　　　　　　　　　　图 6-118

STEP 31 为选区添加图案填充效果，在弹出的"图案填充"对话框中设置其参数，单击"确定"按钮，如图 6-119 所示。在"图层"面板中调整图层混合模式为"划分"，如图 6-120 所示。

图 6-119　　　　　　　　　　　　图 6-120

STEP 32 选择工具箱中的矩形工具，继续绘制矩形，如图 6-121 所示。

图 6-121

STEP 33 选择工具箱中的"直线段工具" ，按住 Shift 键绘制水平直线，如图 6-122 所示。

图 6-122

STEP 34 选中图形并在属性栏中调整创建的直线，如图 6-123 所示。单击"更多选项"按钮，在弹出的"描边"对话框中设置其参数，如图 6-124 所示。

图 6-123

图 6-124

STEP 35 选择工具箱中的移动工具，按住 Alt 键，复制并移动直线，如图 6-125 所示。然后添加文字信息，在属性栏中设置字体、字号，如图 6-126 所示。

图 6-125

图 6-126

STEP 36 复制并移动文字的位置，如图 6-127 所示。

图 6-127

STEP 37 添加文字并在属性栏中调整文字的字体、字号，如图 6-128 所示。

图 6-128

STEP 38 继续添加文字信息，并在属性栏中设置字体、字号，如图 6-129 所示。拖动封面和封底文档中的标志图像至该文档中，删除标志并调整文字大小，如图 6-130 所示。

 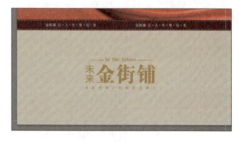

图 6-129　　　　　　　　　　　　图 6-130

STEP 39 执行菜单"文件"｜"打开"命令，打开素材"文字信息.psd"图像文件，将其拖至当前正在编辑的文档中，如图 6-131 和图 6-132 所示。

 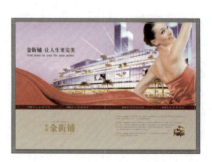

图 6-131　　　　　　　　　　　　图 6-132

STEP 40 启动 InDesign CC 软件，执行菜单"文件"|"新建"命令，在弹出的"新建文档"对话框中设置页数及页面大小，然后单击"边距和分栏"按钮，如图 6-133 所示。

STEP 41 在弹出的"新建边距和分栏"对话框中进行设置，如图 6-134 所示。然后单击"确定"按钮，新建文档。

图 6-133

图 6-134

STEP 42 选择工具箱中的"矩形工具" ，绘制矩形，如图 6-135 所示。打开素材"内部 .jpg"图像文件并将其拖至文档中，如图 6-136 所示。

STEP 43 将之前创建好的页面拖入当前正在创建的文档中，完成商业街宣传画册的制作，最终效果如图 6-137 所示。

图 6-135

图 6-136

图 6-137

6.3 项目练习：房地产宣传册设计

🖥 项目背景

某房地产开发商推出新的楼盘，为扩大宣传，增加楼盘的成交量，委托本部为其制作该楼盘的宣传册。

🖥 项目要求

内页加封面一共 12 页，宣传册内容、图片、颜色搭配要协调统一，排版须简单大气，体现企业文化和内涵。

🖥 项目分析

首先在 Photoshop CC 中制作书籍封面，以渐变作为背景装饰，颜色选用紫、深蓝的搭配，体现时尚，然后添加书籍文字信息。书籍背面通过复制正面的图像并加以组合，达到前后呼应的效果。

🖥 项目效果

🖥 课程安排

4 小时。

第 7 章

标志设计

本章概述

标志设计是现代科技的产物,它将事物本身具体或抽象的各个元素通过特殊的图形固定下来,使人们在看到标志时,会产生联想,从而对所代表的企业或其他载体产生认同。标志与企业的经营紧密相关,是企业日常活动、广告宣传、文化建设、对外交流等方面必不可少的元素。本章讲述标志设计的一些基本常识,并使读者在标志的具体设计过程中,掌握标志设计的方法和技巧。

要点难点

制作标志 ★★☆
制作模板样式 ★★★

案例预览

7.1 设计作品标签

为了更好地完成本设计案例,现对制作要求及设计内容作如下规划。

作品名称	金街铺标志
作品尺寸	58 厘米 ×81cm 厘米
设计创意	(1) 标志由"未来金街"首字母"V"立体字体设计,识别性强。 (2) 标志外形接近超人的标志,代表金街的超能力。 (3) 标志外观运用贴金效果,高档奢华。
应用软件	Photoshop CC、Illustrator CC

7.2 制作金街铺标志

关于商业街标志设计,其显著的特点就是大气和奢华,其一是识别性强,其二是体现浓重的商业氛围。本案例的整个设计过程包括标志设计和模板设计。

7.2.1 制作标志

首先在 Photoshop CC 中制作好标志所需的图像,然后在 Illustrator CC 中创建立体标志图形,将在 Photoshop CC 中绘制好的图像创建为符号作为标志贴图。

STEP 01 启动 Photoshop CC 软件,执行菜单"文件"|"新建"命令,在弹出的"新建"对话框中进行设置,如图 7-1 所示。然后单击"确定"按钮,新建文档。按 D 键恢复默认的前景色和背景色,执行菜单"滤镜"|"渲染"|"云彩"命令,效果如图 7-2 所示。

图 7-1

图 7-2

STEP 02 执行菜单"滤镜"|"渲染"|"分层云彩"命令,效果如图 7-3 所示。按 Ctrl+F 组合键再次执行"分层云彩"命令,效果如图 7-4 所示。

图 7-3

图 7-4

STEP 03 执行菜单"滤镜"|"渲染"|"光照效果"命令,在"属性"面板中设置光照效果,如图 7-5 所示。单击属性栏中的"确定"按钮,应用光照效果,如图 7-6 所示。

图 7-5

图 7-6

STEP 04 执行菜单"滤镜"|"滤镜库"命令,在弹出的"塑料包装"对话框中设置"塑料包装"滤镜效果,如图 7-7 所示。然后单击"确定"按钮,应用滤镜效果,如图 7-8 所示。

图 7-7

图 7-8

STEP 05 执行菜单"滤镜"|"扭曲"|"波纹"命令，在弹出的"波纹"对话框中设置波纹效果，如图7-9所示。然后单击"确定"按钮，应用波纹效果，如图7-10所示。

图 7-9

图 7-10

STEP 06 执行菜单"滤镜"|"滤镜库"|"玻璃"命令，在弹出的"玻璃"对话框中设置玻璃效果，如图7-11所示。然后单击"确定"按钮，应用玻璃效果，如图7-12所示。

图 7-11

图 7-12

STEP 07 执行菜单"滤镜"|"渲染"|"光照效果"命令，在"属性"面板中设置光照效果，如图7-13所示。在属性栏中单击"确定"按钮，应用光照效果，如图7-14所示。

图 7-13

图 7-14

STEP 08 执行菜单"文件"|"存储为"命令,弹出"另存为"对话框,先将文件以 JPEG 格式进行保存,如图 7-15 和图 7-16 所示。

图 7-15

图 7-16

STEP 09 启动 Illustrator CC 软件,执行菜单"文件"|"新建"命令,在弹出的"新建文档"对话框中进行设置,如图 7-17 所示。然后单击"确定"按钮,新建文档。将"锈迹.jpg"文件拖至该文档中,单击属性栏中的"嵌入"按钮,如图 7-18 所示。然后取消文件的链接。

图 7-17

图 7-18

STEP 10 单击"符号"面板底部的"新建符号"按钮,如图 7-19 所示。在弹出的"符号选项"对话框中进行设置,如图 7-20 所示。单击"确定"按钮,将"锈迹"图像创建为符号。

图 7-19

图 7-20

STEP 11 选择工具箱中的"多边形工具" ，在视图中单击，在弹出的"多边形"对话框中设置边数，如图 7-21 所示。然后单击"确定"按钮，创建三角形。在属性栏中设置三角形的填充和描边，如图 7-22 所示。

图 7-21

图 7-22

STEP 12 执行菜单"效果"|"风格化"|"圆角"命令，在弹出的"圆角"对话框中进行设置，如图 7-23 所示。然后单击"确定"按钮，应用圆角效果，如图 7-24 所示。

图 7-23

图 7-24

STEP 13 执行菜单"效果"|3D|"凸出和斜角"命令，在弹出的"3D 凸出和斜角选项"对话框中进行设置，如图 7-25 所示。凹凸和斜角效果如图 7-26 所示。

图 7-25

图 7-26

STEP 14 单击"3D 凸出和斜角选项"对话框中的"贴图"按钮，在弹出的"贴图"对话框中进行设置，如图 7-27 所示。效果如图 7-28 所示。

图 7-27　　　　　　　　　　　　　图 7-28

STEP 15 继续为3、4、5、10、11、12、13、14、16面添加锈迹符号，效果如图7-29所示。执行菜单"效果"|"风格化"|"照亮边缘"命令，在弹出的"照亮边缘"对话框中进行设置，如图7-30所示。然后单击"确定"按钮，应用效果。

图 7-29　　　　　　　　　　　　　图 7-30

STEP 16 执行菜单"编辑"|"复制"命令，然后执行菜单"编辑"|"就地粘贴"命令，复制创建的圆角三角形。在"外观"面板中单击"3D凸出和斜角(映射)"效果，如图7-31所示。再次在"3D凸出和斜角选项"对话框中调整凸出厚度，如图7-32所示。

图 7-31　　　　　　　　　　　　　图 7-32

STEP 17 单击"贴图"按钮,在弹出的"贴图"对话框中清除贴图效果,如图7-33所示。并只为第1面添加贴图效果,如图7-34所示。

图 7-33　　　　　　　　　　　图 7-34

STEP 18 继续在"外观"面板中单击"照亮边缘"效果,弹出"照亮边缘"对话框,再次在"照亮边缘"对话框中调整效果,如图7-35所示。按住Shift键等比例缩小图形,如图7-36所示。

图 7-35　　　　　　　　　　　图 7-36

STEP 19 使用前面介绍的方法,继续创建圆角三角形,如图7-37所示。创建立体效果,如图7-38所示。

图 7-37　　　　　　　　　　　图 7-38

STEP 20 添加贴图效果，如图 7-39 所示。添加照亮边缘效果，如图 7-40 所示。

图 7-39

图 7-40

STEP 21 执行菜单"编辑"|"复制"命令，然后执行菜单"编辑"|"就地粘贴"命令，复制创建的圆角三角形。在"外观"面板中单击"3D 凸出和斜角 (映射)"效果，再次在"3D 凸出和斜角选项"对话框中调整凸出厚度，如图 7-41 所示。单击"贴图"按钮，在弹出的"贴图"对话框中清除贴图效果，如图 7-42 所示。

图 7-41

图 7-42

STEP 22 只为第 1 面添加贴图效果，如图 7-43 所示。添加照亮边缘效果，如图 7-44 所示。

图 7-43

图 7-44

STEP 23 按住 Shift 键等比例缩小图形，如图 7-45 所示。使用"钢笔工具"绘制路径，如图 7-46 所示。

图 7-45

图 7-46

STEP 24 同时选中第二次创建的圆角三角形，如图 7-47 所示。执行菜单"对象"|"剪切蒙版"|"建立"命令，裁切图形，如图 7-48 所示。

图 7-47

图 7-48

STEP 25 继续创建圆角三角形，如图 7-49 所示。创建立体效果，如图 7-50 所示。

图 7-49

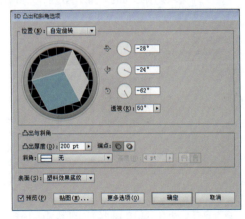
图 7-50

STEP 26 为立体圆角三角形添加贴图效果，如图 7-51 和图 7-52 所示。

图 7-51

图 7-52

STEP 27 为立体圆角三角形添加照亮边缘效果，如图 7-53 所示。然后执行菜单"编辑"|"复制"和"编辑"|"就地粘贴"命令，复制创建的圆角三角形。单击"外观"面板中的"3D 凸出和斜角（映射）"效果，在弹出的"3D 凸出和斜角选项"对话框中进行设置，如图 7-54 所示。

图 7-53

图 7-54

STEP 28 单击"贴图"按钮，在弹出的"贴图"对话框中取消所有贴图，只为第 1 面添加贴图效果，如图 7-55 所示。然后单击"确定"按钮，应用设置。添加照亮边缘效果，如图 7-56 所示。

图 7-55

图 7-56

STEP 29 使用"钢笔工具" 绘制路径，如图 7-57 所示。加选第三次创建的圆角三角形并创建剪切蒙版，如图 7-58 所示。

155

图 7-57　　　　　　　　　　　　图 7-58

STEP 30 调整第一次创建的圆角三角形所在图层，如图 7-59 所示。使用"钢笔工具" ，绘制路径，如图 7-60 所示。

图 7-59　　　　　　　　　　　　图 7-60

STEP 31 按住 Shift 键，加选第一次创建的圆角三角形，如图 7-61 所示。创建剪切蒙版，如图 7-62 所示。

图 7-61　　　　　　　　　　　　图 7-62

7.2.2 制作模板样式

在 Illustrator CC 中绘制矩形和添加文字，完成模板的制作。

STEP 01 选择工具箱中的"文字工具" T ，添加文字信息，如图 7-63 所示。选择工具箱中的"矩形工具" ▢ ，按住 Shift 键的同时绘制正方形，如图 7-64 所示。

图 7-63　　　　　　　　　　　　　　图 7-64

STEP 02 双击工具箱中的"旋转工具" ↻ ，在弹出的"旋转"对话框中设置旋转角度，旋转矩形，如图 7-65 所示。选择工具箱中的"直接选择工具" ▷ ，按住 Shift 键水平向左移动锚点，如图 7-66 所示。

图 7-65　　　　　　　　　　　　　　图 7-66

STEP 03 双击工具箱中的"镜像工具" ⋈ ，在弹出的"镜像"对话框中进行设置，如图 7-67 所示，镜像并复制图形。按住 Shift 键水平向右移动图形，如图 7-68 所示。

图 7-67　　　　　　　　　　　　　　图 7-68

STEP 04 选择"文字工具"，添加文字信息，如图 7-69 和图 7-70 所示。

图 7-69

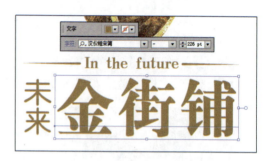
图 7-70

STEP 05 选择"文字工具"，添加文字信息，如图 7-71 所示。选择"直线段工具"，按 Shift 键绘制水平线段，如图 7-72 所示。

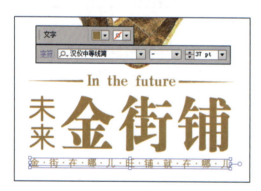
图 7-71

图 7-72

STEP 06 按住 Alt 键水平向下复制图形，如图 7-73 所示。按 Ctrl+D 组合键再次复制直线，如图 7-74 所示。

图 7-73

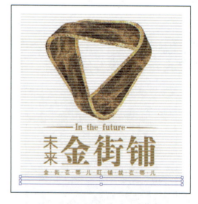
图 7-74

STEP 07 选中第一条直线，并每隔 5 条直线选中一条直线，如图 7-75 所示。打开自由变换框，按住 Ctrl 键拉长直线的长度，如图 7-76 所示。

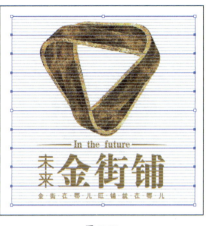
图 7-75

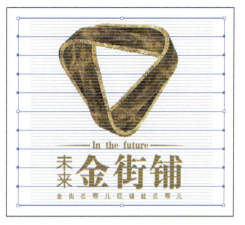
图 7-76

STEP 08 框选所有直线段，如图 7-77 所示。执行菜单"对象"|"编组"命令，将线段进行编组，如图 7-78 所示。

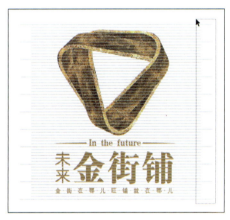
图 7-77

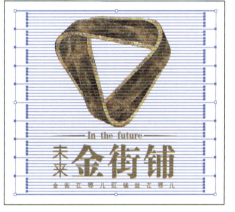
图 7-78

STEP 09 双击工具箱中的"旋转工具" ，在弹出的"旋转"对话框中设置旋转角度，如图 7-79 所示。旋转后的直线段如图 7-80 所示。

图 7-79

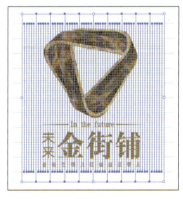
图 7-80

159

STEP 10 在"图层"面板中调整图层顺序,如图 7-81 所示。调整网格图形的颜色,如图 7-82 所示。

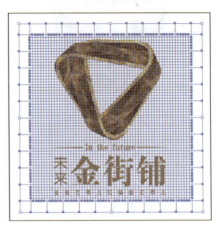

图 7-81 　　　　　　　　　　图 7-82

STEP 11 使用"文字工具" 添加文字信息,如图 7-83 所示。在数字之间插入空格,如图 7-84 所示。

图 7-83 　　　　　　　　　　图 7-84

STEP 12 执行菜单"窗口"|"制表符"命令,打开"制表符"面板,切换到"选择工具" ,如图 7-85 所示。插入并移动制表符的位置,调整文字的对齐方式,如图 7-86 所示。

图 7-85 　　　　　　　　　　图 7-86

STEP 13 继续使用"文字工具"添加文字信息，如图7-87所示。在属性栏中调整文字居中对齐，调整字体行距，如图7-88所示。

图 7-87

图 7-88

STEP 14 选择工具箱中的"矩形工具"，按住Shift键的同时绘制正方形，如图7-89所示。再次使用矩形工具绘制矩形，如图7-90所示。

图 7-89

图 7-90

STEP 15 使用"直接选择工具"水平向右移动锚点的位置，如图7-91所示。添加并调整文字，如图7-92所示。

图 7-91

图 7-92

STEP 16 继续添加并调整文字信息，并在属性栏中设置字体、字号，如图7-93和图7-94所示。

图 7-93　　　　　　　　　　　　　图 7-94

STEP 17 添加文字信息，并绘制文本框，如图7-95和图7-96所示。

图 7-95　　　　　　　　　　　　　图 7-96

STEP 18 在文本框中添加文字信息，在属性栏中设置字体、字号，如图7-97所示。

图 7-97

STEP 19 执行菜单"窗口"｜"文字"｜"段落"命令，在"段落"面板中调整段落首行左缩进，如图7-98和图7-99所示。

图 7-98

图 7-99

STEP 20 选择工具箱中的"矩形工具" ，在页面底部绘制矩形，如图 7-100 所示。

图 7-100

STEP 21 继续添加文字信息，并在属性栏中设置字体、字号，如图 7-101 所示。完成金街铺标志的制作，最终效果如图 7-102 所示。

图 7-101

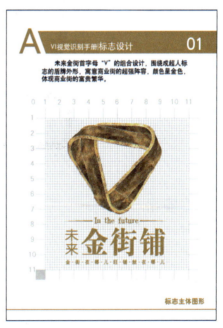
图 7-102

7.3 项目练习：餐饮店标志设计

📺 项目背景
某餐饮店品牌升级，目的是更好地梳理企业形象、扩大经营规模，委托本部为其制作标志。

📺 项目要求
餐饮店标志设计必须具有整体性，色调统一，色彩不能过于复杂，突出餐厅的经营类别，能够很好地将餐厅形象表达出来。

📺 项目分析
由餐饮想到了厨师和餐具，怎样将元素结合在一起，就需要先将思维展现在纸张上。然后在 Illustrator CC 软件中绘制图形，图形要具备一定的特点和美感。

📺 项目效果

📺 课程安排
3 小时。

第 8 章

产品包装设计

本章概述

本章主要介绍儿童米粉包装的制作,首先明确消费者是父母和儿童,色彩作为商品包装设计中的重要元素,不仅起着美化商品包装的作用,而且在商品营销的过程中也起着不可忽视的功能。这一点,正被越来越多的企业及商品包装盒设计所重视。所以包装选用黄色作为背景,很醒目,包装上也需要展示出产品特点,也就是产品的卖点,才能吸引消费者注意。

要点难点

创建包装刀版 ★☆☆
添加主题图像 ★★★

案例预览

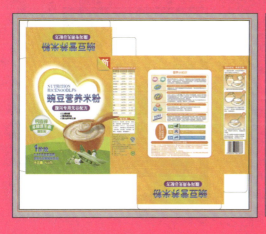

8.1 设计作品标签

为了更好地完成本设计案例，现对制作要求及设计内容作如下规划。

作品名称	儿童米粉包装
作品尺寸	421 毫米 ×336 毫米
设计创意	(1) 因为此包装为豌豆营养米粉，所以包装颜色主要为黄色与绿色，其代表着美味、绿色、新鲜。 (2) 包装正面主要以图片作为背景，产品名称放在排版第一位置，宣传语放在排版第二位置，起到宣传目的。 (3) 包装反面主要为文字排版，给顾客传达产品详细信息。
应用软件	Photoshop CC、Illustrator CC

8.2 制作儿童米粉包装

关于儿童米粉包装设计，其显著的特点就是色彩明快、艳丽，图形温馨、可爱，本案例正是突出了这一特点。本案例的整个设计过程包括创建包装的刀版和制作包装外观图像。

8.2.1 创建包装刀版

制作刀版是包装中必不可少的环节，只有在了解包装尺寸和构造的基础上才能对包装的外观进行设计，所以首先创建包装的刀版。

STEP 01 启动 Illustrator CC 软件，执行菜单"文件"|"新建"命令，在弹出的"新建文档"对话框中进行设置，如图 8-1 所示。然后单击"确定"按钮。选择工具箱中的"矩形工具"，在画板中单击，在弹出的"矩形"对话框中进行设置，如图 8-2 所示。然后单击"确定"按钮，创建矩形。

图 8-1

图 8-2

提示

刀版就是后期模切的工具，就好比我们拿的美工刀，复杂的包装外形只需要机器按压即可将包装的轮廓裁剪出来，并添加折痕方便包装的折叠。

STEP 02 选择工具箱中的"矩形工具" ▣，单击绘图区，在弹出的"矩形"对话框中设置其参数，如图8-3所示。单击"确定"按钮后，创建矩形并移动矩形的位置，如图8-4所示。

图 8-3

图 8-4

STEP 03 选择工具箱中的"矩形工具" ▣，单击绘图区，在弹出的"矩形"对话框中设置其参数，如图8-5所示。单击"确定"按钮后，创建矩形并移动矩形的位置，如图8-6所示。

图 8-5

图 8-6

STEP 04 选择工具箱中的"矩形工具" ▣，单击绘图区，在弹出的"矩形"对话框中设置其参数，如图8-7所示。单击"确定"按钮后，创建矩形并移动矩形的位置，如图8-8所示。

图 8-7

图 8-8

STEP 05 选择工具箱中的"矩形工具"■，单击绘图区，在弹出的"矩形"对话框中设置其参数，如图 8-9 所示。单击"确定"按钮后，创建矩形并移动矩形的位置，如图 8-10 所示。

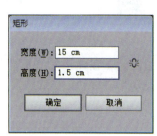

图 8-9

图 8-10

STEP 06 选择工具箱中的"圆角矩形工具"■，在画板中单击，在弹出的"圆角矩形"对话框中进行设置，如图 8-11 所示。然后单击"确定"按钮，创建圆角矩形。按住 Shift 键加选矩形，如图 8-12 所示。

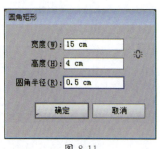

图 8-11

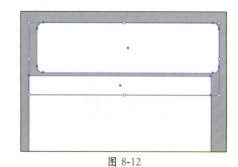

图 8-12

STEP 07 继续单击矩形，如图 8-13 所示。分别单击属性栏中的"水平左对齐"按钮■和"垂直顶对齐"按钮■，对齐图形，如图 8-14 所示。

图 8-13

图 8-14

STEP 08 单击"路径查找器"面板中的"交集"按钮，如图 8-15 所示。创建相交图形，如图 8-16 所示。

图 8-15

图 8-16

STEP 09 选择工具箱中的"直接选择工具"，然后选中锚点，并在属性栏中调整锚点的位置，如图 8-17 和图 8-18 所示。

图 8-17

图 8-18

STEP 10 继续调整锚点的位置，如图 8-19 和图 8-20 所示。

图 8-19

图 8-20

STEP 11 选择工具箱中的"矩形工具" ,单击绘图区,在弹出的"矩形"对话框中设置其参数,如图 8-21 所示。单击"确定"按钮后,创建矩形并移动矩形的位置,如图 8-22 所示。

图 8-21

图 8-22

STEP 12 选择工具箱中的"圆角矩形工具" ,单击绘图区,在弹出的"圆角矩形"对话框中设置其参数,如图 8-23 所示。创建圆角矩形后,按住 Shift 键加选上一步创建的矩形,如图 8-24 所示。

图 8-23

图 8-24

STEP 13 继续单击矩形,然后单击属性栏中的"水平左对齐"按钮 和"垂直顶对齐"按钮 ,调整图形的对齐方式,如图 8-25 和图 8-26 所示。

图 8-25

图 8-26

STEP 14 单击"路径查找器"面板中的"交集"按钮 ,创建相交图形,如图 8-27 所示。选择工具箱中的"钢笔工具" ,添加锚点,如图 8-28 所示。

图 8-27

图 8-28

STEP 15 选择工具箱中的"直接选择工具" ，选中锚点，并在属性栏中调整锚点的位置，如图 8-29 和图 8-30 所示。

图 8-29

图 8-30

STEP 16 选中锚点并按住 Shift 键水平移动锚点的位置，如图 8-31 和图 8-32 所示。

图 8-31

图 8-32

STEP 17 继续移动锚点的位置，如图 8-33 和图 8-34 所示。

图 8-33　　　　　　　　　　　　　图 8-34

STEP 18 选中并拖动锚点，调整其位置，如图 8-35 和图 8-36 所示。

图 8-35　　　　　　　　　　　　　图 8-36

STEP 19 选中图形并双击"镜像工具"，复制图形，如图 8-37 和图 8-38 所示。

图 8-37　　　　　　　　　　　　　图 8-38

STEP 20 继续镜像图形并移动图形的位置，如图 8-39 和图 8-40 所示。

图 8-39

图 8-40

STEP 21 选中并合并图形，如图 8-41 和图 8-42 所示。

图 8-41

图 8-42

STEP 22 选择工具箱中的"直线段工具"，在原来有线段的位置绘制直线，如图 8-43 和图 8-44 所示。

图 8-43

图 8-44

STEP 23 使用相同的方法，继续在原来的位置添加直线，如图 8-45 所示。选中添加的线段，创建虚线效果，如图 8-46 所示。

STEP 24 按 Ctrl+A 组合键选中所有图形，右击，在弹出的快捷菜单中选择"编组"命令，将图形进行编组，如图 8-47 所示。在属性栏中查看图形的大小，如图 8-48 所示。

173

图 8-45

图 8-46

图 8-47

图 8-48

STEP 25 选择工具箱中的"画板工具"，并在属性栏中调整画板尺寸，如图8-49所示。执行菜单"文件"|"文档设置"命令，在弹出的"文档设置"对话框中设置出血线，如图8-50所示。

图 8-49

图 8-50

STEP 26 选中图形编组，在属性栏中进行设置，如图8-51所示。单击"水平居中对齐"按钮和"垂直居中对齐"按钮，调整图形与画板中心对齐，如图8-52所示。

图 8-51

图 8-52

8.2.2 添加主题图像

选用鲜艳的黄色作为包装主色调，吸引儿童的注意力。包装正面添加爱心图形，使背景看起来更具层次感。然后添加产品图像，更直观地展现产品的卖点；添加辅助产品图像，让消费者了解产品的口味及特点。最后添加产品详细文字描述。

STEP 01 选择工具箱中的"矩形工具" ，绘制矩形，如图 8-53 和图 8-54 所示。

图 8-53

图 8-54

STEP 02 取消矩形的轮廓色并在"渐变"面板中进行设置，如图 8-55 所示。为矩形添加径向渐变填充效果，如图 8-56 所示。

图 8-55

图 8-56

STEP 03 使用相同的方法，在矩形上方继续绘制矩形，如图8-57和图8-58所示。

图 8-57

图 8-58

STEP 04 使用相同的方法，在右侧继续绘制矩形，如图8-59和图8-60所示。

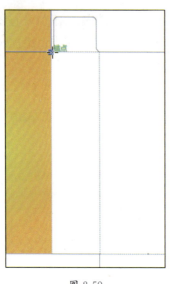
图 8-59

图 8-60

STEP 05 选择工具箱中的"椭圆工具"，绘制椭圆图形，如图8-61所示。并设置填充色为浅绿色，取消轮廓色，如图8-62所示。

图 8-61

图 8-62

STEP 06 继续绘制椭圆图形，如图8-63所示。将图层拖至"图层"面板底部的"创建新图层"按钮 上，复制图层，如图8-64所示。

图 8-63

图 8-64

STEP 07 在"图层"面板中，调整图层顺序并按住 Shift 键加选椭圆图形，如图 8-65 和图 8-66 所示。

图 8-65

图 8-66

STEP 08 执行菜单"对象"|"剪切蒙版"|"建立"命令，创建剪切蒙版，如图 8-67 所示。单击"符号"面板底部的"符号库菜单"按钮，在弹出的下拉菜单中选择"网页图标"命令，如图 8-68 所示。

图 8-67

图 8-68

177

STEP 09 选中图标并将其拖至画板中，如图 8-69 所示。右击，在弹出的快捷菜单中选择"断开符号链接"命令，如图 8-70 所示。

图 8-69

图 8-70

STEP 10 在"图层"面板中调整图层顺序，如图 8-71 和图 8-72 所示。

图 8-71

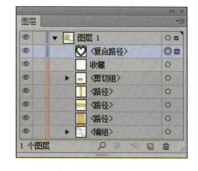

图 8-72

STEP 11 删除"收藏"图层，如图 8-73 所示。选中心形复合路径，右击，在弹出的快捷菜单中选择"释放复合路径"命令，如图 8-74 所示。

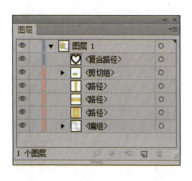

图 8-73

图 8-74

STEP 12 选中并删除小一点的心形，如图 8-75 所示。选择工具箱中的"直接选择工具"，调整锚点，如图 8-76 所示。

产品包装设计 第8章

图 8-75　　　　　　　　　图 8-76

STEP 13 设置填充色为白色并取消轮廓色，执行菜单"编辑"|"复制"命令和"编辑"|"就地粘贴"命令，复制图形，如图 8-77 所示。按 Shift+Alt 组合键中心等比例缩小图形，如图 8-78 所示。

图 8-77　　　　　　　　　图 8-78

STEP 14 选中如图 8-79 所示的图层外观，按住 Alt 键移动外观至复制的心形图层上，复制渐变填充效果，如图 8-80 所示。

图 8-79　　　　　　　　　图 8-80

STEP 15 继续复制并缩小白色心形，如图 8-81 所示。选择工具箱中的"直接选择工具"，调整图形，如图 8-82 所示。

179

图 8-81

图 8-82

STEP 16 选中最大的心形，如图 8-83 所示。执行菜单"效果"|"模糊"|"高斯模糊"命令，在弹出的"高斯模糊"对话框中进行设置，如图 8-84 所示。然后单击"确定"按钮，创建模糊效果。

图 8-83

图 8-84

STEP 17 复制渐变心形和小的白色心形，如图 8-85 和图 8-86 所示。

图 8-85

图 8-86

STEP 18 按住 Shift 键等比例放大复制的白色心形，如图 8-87 所示。按住 Shift 键加选渐变心形，如图 8-88 所示。

图 8-87

图 8-88

STEP 19 执行菜单"窗口"|"路径查找器"命令,在打开的"路径查找器"面板中,单击"减去顶层"按钮,修剪图形,如图 8-89 和图 8-90 所示。

图 8-89

图 8-90

STEP 20 调整修剪后图形的颜色为黄色,如图 8-91 所示。移动图形的位置,如图 8-92 所示。

图 8-91

图 8-92

STEP 21 为图形添加高斯模糊效果,如图 8-93 所示。选中白色模糊心形,如图 8-94 所示。

图 8-93　　　　　　　　　　　　图 8-94

STEP 22 执行菜单"编辑"|"复制"命令和"编辑"|"就地粘贴"命令，复制图形，如图 8-95 所示。按住 Shift 键等比例缩小图形，然后使用"文字工具" 添加文字信息，如图 8-96 所示。

图 8-95　　　　　　　　　　　　图 8-96

STEP 23 单击"外观"面板底部的"添加新填色"按钮 ，添加填充色，如图 8-97 所示。在"渐变"面板中添加渐变色填充效果，如图 8-98 所示。

图 8-97　　　　　　　　　　　　图 8-98

STEP 24 继续添加文字信息，在属性栏中设置其字体、字号，如图 8-99 所示。在"字符"面板中调整文字行距，如图 8-100 所示。

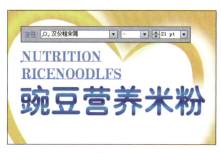
图 8-99

图 8-100

STEP 25 选择工具箱中的"圆角矩形工具" ，在画板中单击，在弹出的"圆角矩形"对话框中设置参数，如图 8-101 所示。单击"确定"按钮，创建圆角矩形。然后调整圆角矩形的填充色并取消轮廓色，效果如图 8-102 所示。

图 8-101

图 8-102

STEP 26 选择工具箱中的"文字工具" ，添加文字信息，在属性栏中设置其字体、字号，如图 8-103 和图 8-104 所示。

图 8-103

图 8-104

STEP 27 选择工具箱中的"矩形工具" ，按 Shift 键绘制正方形，如图 8-105 所示。按 Shift+Alt 组合键垂直向下复制图形，如图 8-106 所示。

图 8-105

图 8-106

STEP 28 将素材"米粉.png"图像文件拖至当前正在编辑的文档中,单击属性栏中的"嵌入"按钮,取消文件的链接,如图 8-107 所示。按住 Shift 键等比例缩小图像,如图 8-108 所示。

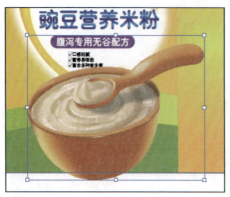

图 8-107

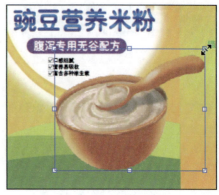

图 8-108

STEP 29 启动 Photoshop CC 软件,执行菜单"文件"|"打开"命令,打开素材"豌豆.jpg"图像文件,选择工具箱中的"魔棒工具" ,在白色背景上单击创建选区,如图 8-109 所示。双击"背景"图层将其解锁,然后单击 Delete 键删除选区中的图像,如图 8-110 所示。

图 8-109

图 8-110

STEP 30 执行菜单"图像"|"裁切"命令,在弹出的"裁切"对话框中选中"透明像素"单选按钮,如图 8-111 所示。将图像以 PSD 格式进行保存,如图 8-112 所示。

图 8-111

图 8-112

STEP 31 将素材"豌豆.psd"文件拖至当前正在编辑的文档中,取消文件的链接,如图 8-113 所示。选择工具箱中的"文字工具" ,添加文字信息,如图 8-114 所示。

图 8-113

图 8-114

STEP 32 调整并添加文字,在"字符"面板中设置其字体、字号,如图 8-115 和图 8-116 所示。

图 8-115

图 8-116

STEP 33 继续调整文字,如图 8-117 所示。选中"豌豆营养米粉"外观样式,如图 8-118 所示。

图 8-117

图 8-118

STEP 34 按住 Alt 键移动选中的外观样式至刚创建的文字图层上,如图 8-119 和图 8-120 所示。

图 8-119

图 8-120

STEP 35 复制文字图层并在属性栏中为选中的文字添加描边效果，如图 8-121 和图 8-122 所示。

图 8-121

图 8-122

STEP 36 继续添加并调整文字，如图 8-123 和图 8-124 所示。

图 8-123

图 8-124

STEP 37 复制文字所在图层并为选中的文字图层添加描边效果，如图 8-125 和图 8-126 所示。

图 8-125　　　　　　　　图 8-126

STEP 38 选择工具箱中的"椭圆工具" ，按住 Shift 键绘制正圆图形，如图 8-127 所示。然后执行菜单"编辑"|"复制"命令和"编辑"|"就地粘贴"命令，复制正圆图形。按 Shift+Alt 组合键等比例中心缩小图形，如图 8-128 所示。

图 8-127　　　　　　　　图 8-128

STEP 39 再次执行菜单"编辑"|"复制"命令和"编辑"|"就地粘贴"命令，复制正圆图形，如图 8-129 所示。按住 Shift 键加选大圆图形，单击"路径查找器"面板中的"减去顶层"按钮 ，修剪图形，如图 8-130 所示。

图 8-129　　　　　　　　图 8-130

STEP 40 取消创建圆环图形的轮廓色，并在"渐变"面板中设置填充色，如图 8-131 和图 8-132 所示。

图 8-131　　　　　　　　　　图 8-132

STEP 41 继续为正圆图形添加渐变填充效果，如图 8-133 和图 8-134 所示。

图 8-133　　　　　　　　　　图 8-134

STEP 42 按 Ctrl+Shift+"组合键，调整正圆图形所在图层至最上方显示，然后执行菜单"效果"|"风格化"|"投影"命令，在弹出的"投影"对话框中进行设置，如图 8-135 所示。为正圆图形添加投影效果，如图 8-136 所示。

图 8-135　　　　　　　　　　图 8-136

STEP 43 选择工具箱中的"椭圆工具" ，绘制椭圆图形，如图 8-137 所示。并按 Shift+Alt 组合键垂直向下复制椭圆图形，如图 8-138 所示。

图 8-137

图 8-138

STEP 44 按住 Shift 键加选原来的椭圆图形，如图 8-139 所示。单击"路径查找器"面板中的"减去顶层"按钮，修剪图形，如图 8-140 所示。

图 8-139

图 8-140

STEP 45 选择工具箱中的"多边形工具"，在画板中单击，在弹出的"多边形"对话框中设置参数，如图 8-141 所示。单击"确定"按钮，创建三角形，并拉长三角形的高度，如图 8-142 所示。

图 8-141

图 8-142

STEP 46 按住 Shift 键加选修剪后得到的图形，如图 8-143 所示。单击"路径查找器"面板中的"交集"按钮，创建相交图形，如图 8-144 所示。

图 8-143　　　　　　　　　　　　　图 8-144

STEP 47 为创建的图形添加绿色填充色并取消轮廓色，如图 8-145 所示。选择工具箱中的"椭圆工具" ，绘制椭圆图形，如图 8-146 所示。

图 8-145　　　　　　　　　　　　　图 8-146

STEP 48 选择工具箱中的"钢笔工具" ，绘制不规则图形，如图 8-147 所示。按住 Shift 键加选椭圆图形，如图 8-148 所示。

图 8-147　　　　　　　　　　　　　图 8-148

STEP 49 创建椭圆图形与不规则图形的相交图形，如图 8-149 所示。调整图形的填充色和轮廓色，如图 8-150 所示。

图 8-149

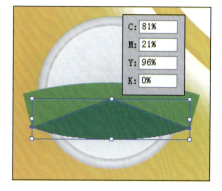
图 8-150

STEP 50 按 Ctrl+"组合键调整图层顺序，效果如图 8-151 所示。复制绿色图形，取消填充色并设置轮廓为黑色，如图 8-152 所示。

图 8-151

图 8-152

STEP 51 选择工具箱中的"直接选择工具" ，选中并删除锚点，如图 8-153 和图 8-154 所示。

图 8-153

图 8-154

STEP 52 选择工具箱中的"文字工具" ，在曲线上添加文字信息，如图 8-155 所示。取消曲线的轮廓色，如图 8-156 所示。

图 8-155

图 8-156

STEP 53 继续添加文字信息，如图 8-157 所示。选中图形并按 Ctrl+G 组合键将图形编组，如图 8-158 所示。

图 8-157

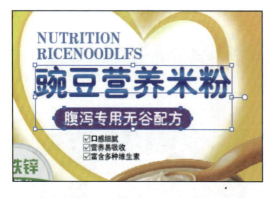

图 8-158

STEP 54 继续选中图形并将其进行编组，如图 8-159 所示。复制图形，双击"镜像工具" ，在弹出的"镜像"对话框中进行设置，如图 8-160 所示。

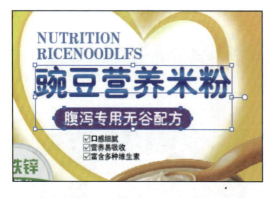

图 8-159

图 8-160

STEP 55 继续垂直镜像图形，如图 8-161 所示。按住 Shift 键加选最上方的渐变矩形，继续单击渐变矩形，如图 8-162 所示。

图 8-161　　　　　　　　　图 8-162

STEP 56 单击属性栏中的"水平居中对齐"按钮和"垂直居中对齐"按钮，调整图形的中心对齐，如图 8-163 所示。选择工具箱中的"矩形工具"，按住 Shift 键绘制正方形，如图 8-164 所示。

图 8-163　　　　　　　　　图 8-164

STEP 57 使用"钢笔工具"减去锚点，如图 8-165 所示。使用"文字工具"添加文字信息，如图 8-166 所示。

图 8-165　　　　　　　　　图 8-166

STEP 58 选中红色三角形，执行菜单"编辑"|"复制"命令和"编辑"|"就地粘贴"命令，复制图形。选择工具箱中的"镜像工具"，按住 Shift 键镜像图形，如图 8-167 所示。为三角形添加渐变填充效果，如图 8-168 所示。

图 8-167　　　　　　　　　　　图 8-168

STEP 59 选择工具箱中的"椭圆工具" ，绘制黑色椭圆，如图 8-169 所示。执行菜单"效果"|"模糊"|"高斯模糊"命令，在弹出的"高斯模糊"对话框中进行设置，如图 8-170 所示。然后单击"确定"按钮，应用模糊效果。

图 8-169　　　　　　　　　　　图 8-170

STEP 60 复制并调整图像的角度，如图 8-171 所示。选中模糊图形，按 Ctrl+"组合键调整图层顺序，如图 8-172 所示。

图 8-171　　　　　　　　　　　图 8-172

STEP 61 选中最上方的渐变填充矩形，在属性栏中为宽度添加 6mm 作为出血，如图 8-173 所示。选中右侧的渐变填充矩形，为高度添加 6mm 作为出血，如图 8-174 所示。

图 8-173

图 8-174

STEP 62 选中渐变矩形左侧的锚点并水平向右移动锚点的位置，如图 8-175 所示。选中剪切蒙版中矩形左侧的锚点并水平向右移动锚点的位置，如图 8-176 所示。

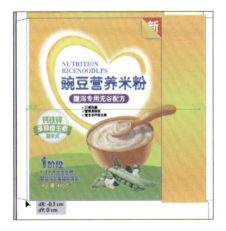
图 8-175

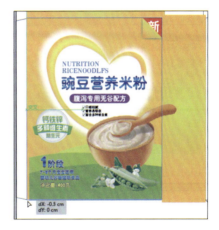
图 8-176

STEP 63 选中剪切蒙版中矩形下方的锚点并水平向下移动锚点的位置，如图 8-177 所示。选择工具箱中的"矩形工具"，绘制矩形，如图 8-178 所示。

图 8-177

图 8-178

STEP 64 继续使用"矩形工具"绘制矩形，如图 8-179 所示。将渐变矩形拉长 3mm，如图 8-180 所示。

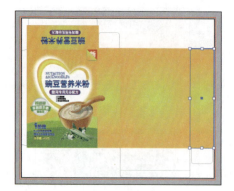

图 8-179　　　　　　　　　　　　　　　图 8-180

STEP 65 复制并移动图形，按 Ctrl+G 组合键将图形进行编组，如图 8-181 所示。移动图形的位置，如图 8-182 所示。

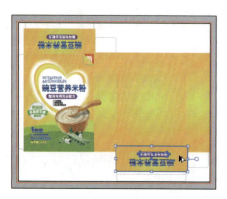

图 8-181　　　　　　　　　　　　　　　图 8-182

STEP 66 调整图形的水平居中对齐。将素材"产品信息 .psd"图像文件拖至当前正在编辑的文档中，取消文件的链接，如图 8-183 所示。调整图像的位置，完成儿童米粉包装的制作，最终效果如图 8-184 所示。

图 8-183　　　　　　　　　　　　　　　图 8-184

8.3 项目练习：蛋糕包装设计

🖥 项目背景

某食品公司近期推出一款西式蛋糕，为了方便产品的运输和销售，委托本部为其制作外包装盒。

🖥 项目要求

蛋糕包装的画面颜色设计须符合食品包装色彩搭配，包装外观简约大气，能够吸引顾客眼球，增加蛋糕的销售量。

🖥 项目分析

首先制作包装的刀版。然后绘制包装上的主体图像，包装以绿色和黄色为主，绿色代表无添加、无色素，纯天然绿色食品的理念；黄色使画面看起来更有食欲，整个包装给人异域特色，再加上英文字母和标志，更加体现了食品的地域文化特色。最后添加详细的产品信息和标志。

🖥 项目效果

🖥 课程安排

3 小时。

第 9 章

书籍封面设计

本章概述

封面设计须突出主题，大胆设想，运用构图、色彩、图案等知识，设计出比较完美、典型，富有情感的封面，从而提高书籍的销售范围，使读者能够通过封面吸引进行阅读。本案例将利用 Photoshop CC 和 Illustrator CC 软件制作一本软件教程书籍的封面。

要点难点

制作封面 ★★★
制作书脊 ★★☆
制作封底 ★★☆

案例预览

9.1 设计作品标签

为了更好地完成本设计案例，现对制作要求及设计内容作如下规划。

作品名称	软件教程封面
作品尺寸	446 毫米 ×291 毫米
设计创意	(1) Photoshop CC 在设计中运用广泛，其主要功能是完美拼合图像，渲染现实生活中难以达到的奇幻场景，就像设计师挥舞着的魔法棒。读者在学习知识的时候就好像在阅读一本魔法宝典，由此设计理念，用神秘的手法打造梦幻魔法宝典。 (2) 在 Illustrator CC 中创建条形码并添加到封底中。 (3) 通过智能图层的应用，将封面、封底和书脊结合到一起，完成制作。
应用软件	Photoshop CC、Illustrator CC

9.2 制作软件教程封面

关于 Photoshop CC 教程书籍封面设计，其显著的特点就是应用 Photoshop 的超强表现力制作出吸引观众阅读的图案，其一是向读者完美诠释该书籍的教学内容和目的；其二是吸引读者阅读，通过学习也能达到这样的水平。

9.2.1 制作书籍封面

首先在 Photoshop CC 中新建文档并添加出血线，添加径向渐变填充背景；然后添加城堡，并调整图像的颜色使其与背景统一；最后添加文字并为文字添加锈迹效果以增强质感。

STEP 01 启动 Photoshop CC 软件，执行菜单"文件"|"新建"命令，在弹出的"新建"对话框中进行设置，如图 9-1 所示。单击"确定"按钮，新建文档。执行菜单"视图"|"标尺"命令，从打开的标尺中拖出横向和纵向的参考线，如图 9-2 所示。

图 9-1

图 9-2

STEP 02 执行菜单"图像"|"画布大小"命令，在弹出的"画布大小"对话框中进行设置，如图9-3所示。单击"确定"按钮，扩大画布，创建出血范围，如图9-4所示。

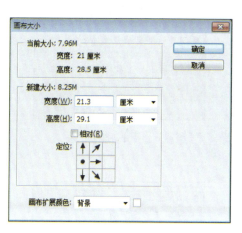

图 9-3

图 9-4

STEP 03 单击"图层"面板底部的"创建新的填充或调整图层"按钮，在弹出的"渐变填充"对话框中单击"渐变"右侧的渐变条，如图9-5所示。在弹出的"渐变编辑器"对话框中设置渐变色，如图9-6所示。单击"确定"按钮，关闭"渐变编辑器"对话框。

图 9-5　　　　　　　　　　图 9-6

STEP 04 移动渐变中心点的位置，单击"确定"按钮，关闭"渐变填充"对话框，应用渐变填充效果，如图9-7所示。新建图层，如图9-8所示。

STEP 05 按D键恢复默认的前景色和背景色，执行菜单"滤镜"|"渲染"|"云彩"命令，创建云彩效果，如图9-9所示。调整图层混合模式为"叠加"，如图9-10所示。

图 9-7

图 9-8

图 9-9

图 9-10

STEP 06 单击"图层"面板底部的"添加蒙版"按钮 ▢，添加图层蒙版，如图 9-11 所示。选中图层蒙版，按 Ctrl+F 组合键在图层蒙版中创建云彩效果，如图 9-12 所示。

图 9-11

图 9-12

STEP 07 选中"图层 1"图层中的图像，执行菜单"编辑"|"变换"|"变形"命令，在属性栏中设置变形样式，按 Enter 键应用变形效果，如图 9-13 和图 9-14 所示。

图 9-13　　　　　　　　　　　　　　　　图 9-14

STEP 08 水平向上移动"图层1"图层中图像的位置，如图 9-15 所示。执行菜单"文件"|"打开"命令，打开素材"城堡.jpg"图像文件，如图 9-16 所示。

图 9-15　　　　　　　　　　　　　　　　图 9-16

STEP 09 将"城堡"图像拖至当前正在编辑的文档中，调整图像的位置，如图 9-17 所示。为该图层添加图层蒙版，如图 9-18 所示。

图 9-17　　　　　　　　　　　　　　　　图 9-18

STEP 10 将前景色设置为黑色，选择硬边缘"画笔工具" ，在天空上进行绘制，隐藏天空图像，如图9-19所示。按住Ctrl键单击"城堡"图像所在图层的缩览图，将图像载入选区，如图9-20所示。

图 9-19

图 9-20

STEP 11 按Ctrl+Shift+Alt组合键创建相交选区，如图9-21和图9-22所示。

图 9-21

图 9-22

STEP 12 单击"图层"面板底部的"创建新的填充或调整图层"按钮 ，在弹出的下拉菜单中选择"色阶"命令，调整图像的色阶，如图9-23所示。调整色阶后的效果如图9-24所示。

图 9-23

图 9-24

STEP 13 继续单击"图层"面板底部的"创建新的填充或调整图层"按钮 ，在弹出的下拉菜单中选择"色彩平衡"命令，调整图像的颜色，如图9-25所示。调整颜色后的效果如图9-26所示。

图 9-25　　　　　　　　　　图 9-26

STEP 14 选择工具箱中的"横排文字工具" ，添加文字信息，如图9-27所示。按住Ctrl键加选"背景"图层，单击属性栏中的"水平居中对齐"按钮 ，调整文字与背景的对齐方式，如图9-28所示。

图 9-27　　　　　　　　　　图 9-28

STEP 15 单击"图层"面板底部的"添加图层样式"按钮 ，在弹出的下拉菜单中选择"斜面和浮雕"命令，在弹出的"图层样式"对话框中进行设置，如图9-29所示。单击"确定"按钮，应用斜面和浮雕效果，如图9-30所示。

图 9-29

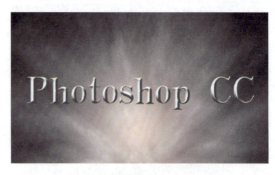
图 9-30

STEP 16 继续选择工具箱中的"横排文字工具" T ，添加文字信息，如图 9-31 所示。配合 Alt 键拖动上一步创建的图层样式图标至该图层中，复制图层样式，如图 9-32 所示。

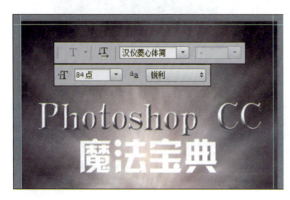

图 9-31　　　　　　　　　　　图 9-32

STEP 17 使用相同的方法，调整文字与背景水平居中对齐，如图 9-33 和图 9-34 所示。

图 9-33　　　　　　　　　　　图 9-34

STEP 18 打开素材"锈迹.jpg"图像文件，如图9-35所示。将其拖至当前正在编辑的文档中，如图9-36所示。

图 9-35

图 9-36

STEP 19 按住Ctrl键，单击"魔法宝典"图层前的缩览图，将文字载入选区，如图9-37所示。按Shift+Ctrl组合键继续单击Photoshop CC文字前的缩览图添加选区，如图9-38所示。

图 9-37

图 9-38

STEP 20 单击"图层"面板底部的"添加图层蒙版"按钮，为"锈迹"所在图层添加蒙版，隐藏选区以外的图像，如图9-39和图9-40所示。

图 9-39

图 9-40

STEP 21 调整图层混合模式为"正片叠底",如图 9-41 所示。效果如图 9-42 所示。

图 9-41　　　　　　　　　　　　　　图 9-42

STEP 22 选择工具箱中的"横排文字工具"　,添加文字信息,并在属性栏中设置其字体、字号,如图 9-43 和图 9-44 所示。

图 9-43　　　　　　　　　　　　　　图 9-44

STEP 23 选择工具箱中的"直线段工具"　,按住 Shift 键绘制直线,如图 9-45 所示。

图 9-45

STEP 24 选择工具箱中的"矩形选框工具"　,绘制选区,如图 9-46 所示。

图 9-46

STEP 25 执行菜单"选择"|"反向"命令,反转选区,为直线所在图层添加图层蒙版,隐藏选区以外的图像,如图 9-47 和图 9-48 所示。

图 9-47

图 9-48

9.2.2 制作书脊和封底

下面将分别创建新文档制作书脊和封底,并分别将其转换为智能对象拖至封面中进行组合。这里将在 Illustrator CC 中打开条形码并添加到封底中。

STEP 01 按 Ctrl+N 组合键新建文档,如图 9-49 所示。并填充背景为黑色,如图 9-50 所示。

图 9-49

图 9-50

STEP 02 选择工具箱中的"直排文字工具",添加文字信息,如图 9-51 和图 9-52 所示。

图 9-51　　　　　　　　　　　　图 9-52

STEP 03 选中所有图层，单击属性栏中的"水平居中对齐"按钮，调整图像与背景的对齐方式，如图 9-53 和图 9-54 所示。

图 9-53　　　　　　　　　　　　图 9-54

STEP 04 继续选中图层，如图 9-55 所示。单击属性栏中的"垂直居中对齐"按钮，调整文字与背景的对齐方式，如图 9-56 所示。选中所有图层，在图层名称的空白处右击，在弹出的快捷菜单中选择"转换为智能对象"命令，将普通图层转换为智能图层，如图 9-57 所示。

图 9-55　　　　图 9-56　　　　　　图 9-57

STEP 05 返回到之前正在编辑的文档中，选中除"背景"图层以外的所有图层，使用前面介绍的方法，将其转换为智能图层，如图 9-58 所示。执行菜单"图像"|"画布大小"命令，在弹出的"画布大小"对话框中进行设置，然后单击"确定"按钮，扩大画布，如图 9-59 所示。

图 9-58

图 9-59

STEP 06 将创建好的"书脊"图像拖至当前文档中,如图 9-60 所示。继续创建"书籍背面"文档,如图 9-61 所示。

图 9-60

图 9-61

STEP 07 单击"图层"面板底部的"创建新的填充或调整图层"按钮 ,在弹出的"渐变填充"对话框中进行设置,如图 9-62 所示。单击"渐变"右侧的渐变条,在弹出的"渐变编辑器"对话框中设置渐变颜色,如图 9-63 所示。然后单击"确定"按钮,关闭"渐变编辑器"对话框。

图 9-62

图 9-63

211

STEP 08 移动渐变中心的位置，单击"渐变填充"对话框中的"确定"按钮，应用渐变填充效果。如图 9-64 所示。将图层转换为智能图层，如图 9-65 所示。

图 9-64

图 9-65

STEP 09 执行菜单"滤镜"|"杂色"|"添加杂色"命令，在弹出的"添加杂色"对话框中进行设置，如图 9-66 所示。单击"确定"按钮，添加杂色效果。双击"教程书籍封面设计"文档中"形状 1"图层的缩览图，如图 9-67 所示。

图 9-66

图 9-67

STEP 10 选中"色彩平衡 1"图层，在图层名称空白处右击，在弹出的快捷菜单中选择"复制图层"命令，如图 9-68 所示。在弹出的"复制图层"对话框中设置复制图层的位置，如图 9-69 所示。然后单击"确定"按钮，复制图层。

图 9-68

图 9-69

STEP 11 复制完成"色彩平衡 1"图层后，如图 9-70 所示。效果如图 9-71 所示。

图 9-70

图 9-71

STEP 12 选择工具箱中的"椭圆工具" ，按住 Shift 键绘制正圆图形，并调整正圆与背景垂直居中对齐，如图 9-72 所示。单击"图层"面板底部的"添加图层样式"按钮 ，在弹出的下拉菜单中选择"内阴影"命令，在弹出的"图层样式"对话框中进行设置，如图 9-73 所示。然后单击"确定"按钮，添加内阴影效果。

图 9-72

图 9-73

STEP 13 继续为图层添加外发光效果，如图 9-74 和图 9-75 所示。

图 9-74

图 9-75

STEP 14 将正圆所在图层转换为智能图层,如图 9-76 所示。按住 Ctrl 键单击"椭圆 1"图层缩览图,将正圆载入选区,如图 9-77 所示。

图 9-76

图 9-77

STEP 15 执行菜单"滤镜"|"渲染"|"云彩"命令,添加云彩效果,如图 9-78 所示。执行菜单"滤镜"|"扭曲"|"球面化"命令,添加球面化效果,如图 9-79 所示。

图 9-78

图 9-79

STEP 16 为图层添加颜色叠加效果,如图 9-80 和图 9-81 所示。

图 9-80

图 9-81

STEP 17 打开素材"巫师.jpg"图像文件,如图 9-82 所示。使用"魔棒工具" 创建选区,如图 9-83 所示。

图 9-82

图 9-83

STEP 18 按 Ctrl+T 组合键打开自由变换框,按住 Shift 键等比例缩小图像,如图 9-84 所示。调整图层不透明度,如图 9-85 所示。

图 9-84

图 9-85

STEP 19 选择工具箱中的"横排文字工具" ,添加文字信息,如图 9-86 所示,并在"字符"面板中调整字体,如图 9-87 所示。

图 9-86

图 9-87

STEP 20 在 Illustrator CC 中打开素材"条形码 .ai"文件,选中条形码将其拖至当前正在编辑的文档中,如图 9-88 所示。移动条形码的位置,如图 9-89 所示。

图 9-88

图 9-89

STEP 21 选择工具箱中的"横排文字工具" ，添加文字信息，如图 9-90 所示。选中所有图层，如图 9-91 所示。

图 9-90

图 9-91

STEP 22 在图层名称空白处右击，在弹出的快捷菜单中选择"转换为智能对象"命令，将选中的图层转换为智能图层，如图 9-92 所示。然后将其拖至书籍设计文档中，如图 9-93 所示。

图 9-92

图 9-93

STEP 23 双击图层缩览图，如图 9-94 所示。打开素材"巫师帽.jpg"图像文件，使用"魔棒工具" ，在白色背景上单击创建选区，如图 9-95 所示。

图 9-94

图 9-95

STEP 24 按 Ctrl+Shift+I 组合键反转选区，将其拖至打开的"形状 1.psd"文档中，如图 9-96 所示。按 Ctrl+T 组合键打开自由变换框，旋转并缩小图像，如图 9-97 所示。

图 9-96

图 9-97

STEP 25 为"巫师帽"图像添加外发光效果，如图 9-98 所示。关闭并保存"形状 1.psd"文档，完成软件教程封面的制作，效果如图 9-99 所示。

图 9-98

图 9-99

9.3 项目练习：教辅图书封面设计

项目背景
某出版社推出一套初中英语总复习教学测评，委托本部为其制作书籍封面。

项目要求
本次的案列为教学封面设计，书籍尺寸、文字设置要规范，因此书为初中教学书籍，颜色搭配对比性强但不能太幼稚，要符合中学生的审美要求，书籍版面排版要活泼，不可死板。

项目分析
首先在 Photoshop CC 中制作书籍封面，以色块作为背景装饰，颜色选用黄、深蓝、绿、黄、紫的搭配，体现异域风情；然后添加书籍文字信息。书籍背面通过复制正面的图像加以组合，达到前后呼应的效果，通过在 CorelDRAW X7 中创建条形码并添加到封底中，完成实例的制作。

项目效果

课程安排
3 小时。

第 10 章

企业网站首页设计

本章概述

　　网站首页是一个网站的入口网页，当消费者打开网页就立刻能明白是干什么的，那么这个网站就成功了一半，所以在设计网页时一定要明确主题。其次要有鲜明的对比性，色彩尽可能做到让人产生想看下去的心情。最后要有亮点，能够吸引人往下浏览。

要点难点

制作导航栏　★★☆
绘制立体图形　★★★

案例预览

10.1 设计作品标签

为了更好地完成本设计案例，现对制作要求及设计内容作如下规划。

作品名称	装潢公司网站首页
作品尺寸	1000 像素 ×768 像素
设计创意	(1)运用三维空间的表现手法，表达装潢公司工作特征，视觉上营造空间感，给人以遐想。 (2)装潢是对家园的设计和建造，为迎合这一理念，创建三维空间和谐家园的主体构想。 (3)为了突出装潢公司产品环保的理念，以绿色为主，运用森林和小岛打造全生态的家园环境，给客户以置身家园的感觉。
应用软件	Photoshop CC、Illustrator CC

10.2 制作装潢公司网站首页

关于装潢公司的网站首页设计，其显著的特点是具有强烈的代表性与识别性，本案例就是突出了这一特点。本案例的整个设计过程包括在 Illustrator CC 中创建立体图形，然后到 Photoshop CC 中进行整合。通过搭建三维立体场景，增强空间错觉，勾起欣赏者的无线遐想，达到吸引消费者的目的，起到宣传作用。

10.2.1 制作导航栏

在 Photoshop CC 中制作网站首页的背景。

STEP 01 启动 Photoshop CC 软件，执行菜单"文件"|"新建"命令，打开"新建"对话框，创建空白文档，如图 10-1 所示。单击"图层"面板底部的"创建新的填充或调整图层"按钮，在弹出的下拉菜单中选择"渐变"命令，如图 10-2 所示。

图 10-1

图 10-2

STEP 02 在弹出的"渐变填充"对话框中，单击"渐变"右侧的渐变条，如图 10-3 所示。在弹出的"渐变编辑器"对话框中设置渐变颜色，如图 10-4 所示。然后单击"渐变编辑器"对话框中的"确定"按钮，填充渐变。

图 10-3　　　　　　　　　　　　　图 10-4

STEP 03 使用"移动工具"在页面中调整渐变中心点的位置，如图 10-5 所示。单击"渐变填充"对话框中的"确定"按钮，应用渐变填充效果，如图 10-6 所示。

图 10-5　　　　　　　　　　　　　图 10-6

STEP 04 单击"图层"面板底部的"创建新图层"按钮，新建"图层 1"图层，如图 10-7 所示。执行菜单"视图"|"标尺"命令，打开标尺，并从位于页面上方的标尺中拖出横向的参考线，如图 10-8 所示。

图 10-7　　　　　　　　　　　　　图 10-8

221

STEP 05 单击工具箱中的 按钮，切换前景色和背景色，如图10-9所示。选择"画笔工具" ，单击属性栏中的"切换画笔面板"按钮 ，在弹出的"画笔"面板中设置画笔样式及大小，如图10-10所示。然后在页面中单击绘制圆点，如图10-11所示。

图10-9　　　　　图10-10　　　　　　　　　图10-11

STEP 06 按住Shift键在另一处单击，效果如图10-12所示。

图10-12

STEP 07 根据相同的操作方法，创建出如图10-13所示的效果。

图10-13

STEP 08 执行菜单"编辑"|"自由变换"命令，打开自由变换框，在属性栏中压缩图像的高度，单击"提交变换"按钮 ，应用变换效果，如图10-14所示。

图 10-14

STEP 09 选择工具箱中的"移动工具" ，然后使用键盘上的方向键向下移动图像的位置，如图 10-15 所示。

图 10-15

STEP 10 选择工具箱中的"矩形选框工具" ，绘制矩形，如图 10-16 所示。

图 10-16

STEP 11 按 Delete 键删除选区中的图像，如图 10-17 所示。

图 10-17

STEP 12 新建"图层 2"图层，如图 10-18 所示。然后使用"油漆桶工具" ，在选区中单击，填充前景色，如图 10-19 所示。按 Ctrl+D 组合键取消选区。

图 10-18　　　　　　　　　　　　图 10-19

STEP 13 调整图层顺序，如图 10-20 所示。单击"图层"面板底部的"添加图层样式"按钮 fx ，在弹出的下拉菜单中选择"外发光"命令，如图 10-21 所示。

图 10-20　　　　　　　　　　　　图 10-21

STEP 14 在弹出的"图层样式"对话框中进行设置，如图 10-22 所示。单击"确定"按钮，应用外发光效果，如图 10-23 所示。

图 10-22　　　　　　　　　　　　图 10-23

STEP 15 执行菜单"视图"|"清除参考线"命令，清除参考线。使用"横排文字工具" T ，创建文字信息，如图 10-24 所示。

图 10-24

STEP 16 继续添加文字信息，如图 10-25 所示。

图 10-25

STEP 17 选中"首页"文字，单击"字符"面板中的"下划线"按钮，如图 10-26 所示。为选中的文字添加下划线，效果如图 10-27 所示。

图 10-26

图 10-27

10.2.2 绘制立体图形

在 Illustrator CC 中创建立体图形。

1．绘制主体图形

下面将介绍主题图形的绘制操作，其中主要利用了 Illustrator CC 和 Photoshop CC 软件。

STEP 01 启动 Illustrator CC 软件，执行菜单"文件"|"新建"命令，打开"新建文档"对话框，创建空白文档，如图 10-28 所示。

STEP 02 选择工具箱中的"多边形工具"，在画布中单击，弹出"多边形"对话框，设置"边数"为 6，如图 10-29 所示。

图 10-28

图 10-29

STEP 03 双击工具箱中的"旋转工具" ，弹出"旋转"对话框，如图 10-30 所示。设置旋转角度，旋转图形，如图 10-31 所示。

图 10-30

图 10-31

STEP 04 继续选择工具箱中的"多边形工具" ，在画布中单击，弹出"多边形"对话框，设置"边数"为 5，如图 10-32 所示。调整五边形的位置，如图 10-33 所示。

图 10-32

图 10-33

STEP 05 使用"直接选择工具" 选中锚点并移动位置，如 10-34 所示。继续移动其他锚点的位置，如图 10-35 所示。

图 10-34

图 10-35

STEP 06 使用"钢笔工具" 沿锚点绘制三角形，如图 10-36～图 10-43 所示。

图 10-36

图 10-37

图 10-38

图 10-39

图 10-40

图 10-41

图 10-42

图 10-43

STEP 07 继续绘制三角形，如图 10-44 所示。选中并删除五边形图层，如图 10-45 所示。

图 10-44

图 10-45

STEP 08 按 Ctrl+A 组合键选中所有图形，取消图形的轮廓色，如图 10-46 所示。按 Ctrl+G 组合键将图形编组，如图 10-47 所示。

图 10-46

图 10-47

STEP 09 将创建的图形拖至 Photoshop CC 文档中，按 Alt+Shift 组合键中心缩小图形，如图 10-48 所示。然后旋转图形的角度，如图 10-49 所示。

图 10-48

图 10-49

STEP 10 选择工具箱中的"移动工具"，选中创建的图形，按住 Alt 键移动并复制图形，如图 10-50 所示。继续将该图形所在图层拖至"图层"面板底部的"创建新图层"按钮 上，复制图层，如图 10-51 所示。

图 10-50

图 10-51

STEP 11 在"图层"面板中,调整图层顺序,如图 10-52 所示。按 Ctrl+T 组合键打开自由变换框。按住 Shift 键缩小并旋转图形,如图 10-53 所示。

图 10-52

图 10-53

STEP 12 使用前面介绍的方法,继续复制并调整图形,如图 10-54 所示。选择工具箱中的"钢笔工具" ,并在属性栏中进行设置,在视图中绘制图形,如图 10-55 所示。

图 10-54

图 10-55

STEP 13 选中图层,如图 10-56 所示。使用"矩形选框工具" 绘制选区,如图 10-57 所示。

图 10-56

图 10-57

STEP 14 执行菜单"选择"|"反向"命令,反转选区,如图 10-58 所示。单击"图层"面板底部的"添加图层蒙版"按钮,添加图层蒙版,隐藏选区中的图形,如图 10-59 所示。

图 10-58

图 10-59

STEP 15 使用相同的方法,继续创建选区,并为图层添加蒙版,隐藏选区中的图形,如图 10-60 和图 10-61 所示。

图 10-60

图 10-61

STEP 16 在"图层"面板中,添加完蒙版后的效果如图 10-62 所示。"图层"面板如图 10-63 所示。

图 10-62

图 10-63

231

STEP **17** 复制"矢量智能对象 拷贝 3"图层,并调整图层顺序,如图 10-64 所示。选中图层蒙版缩览图并将其拖至"图层"面板底部的"删除"按钮 上,删除图层蒙版,如图 10-65 所示。

图 10-64

图 10-65

STEP **18** 按 Ctrl+T 组合键打开自由变换框,缩小并旋转图形,如图 10-66 所示。继续复制并调整图形,如图 10-67 所示。

图 10-66

图 10-67

STEP **19** 继续复制并调整图形,如图 10-68 和图 10-69 所示。

图 10-68

图 10-69

2. 创建立体图形

下面将详细介绍网站首页中立体图形的制作过程。

STEP 01 在 Illustrator CC 软件中使用"矩形工具" 绘制矩形，如图 10-70 所示。执行菜单"效果"|3D|"凸出和斜角"命令，在弹出的"3D 凸出和斜角选项"对话框中设置 3D 效果，如图 10-71 所示。然后单击"确定"按钮，创建立体图形。

图 10-70

图 10-71

STEP 02 选择工具箱中的"多边形工具" 并在画布中单击，在弹出的"多边形"对话框中设置多边形的边数，如图 10-72 所示。单击"确定"按钮，创建三角形，并调整三角形的颜色，如图 10-73 所示。

图 10-72

图 10-73

STEP 03 继续缩小三角形的高度并拉长其宽度，使用前面介绍的方法，添加立体效果，如图 10-74 和图 10-75 所示。

图 10-74

图 10-75

STEP 04 选中创建好的立体图形，将其拖至 Photoshop CC 文档中，调整图形的大小及位置，如图 10-76 和图 10-77 所示。

图 10-76

图 10-77

STEP 05 使用"多边形选框工具" 绘制选区，如图 10-78 所示。按 Ctrl+Shift+Alt 组合键单击如图 10-79 所示的图层缩览图，创建相交选区。

图 10-78

图 10-79

STEP 06 新建"图层 3"图层并填充选区为灰色，如图 10-80 和图 10-81 所示。

图 10-80

图 10-81

STEP 07 选择工具箱中的"矩形工具"■,并在属性栏中进行设置,然后到视图中绘制矩形,如图 10-82 所示。按 Ctrl+Shift 组合键向上倾斜矩形左侧,绘制出房子的门,如图 10-83 所示。

图 10-82

图 10-83

STEP 08 继续绘制矩形窗户,如图 10-84 所示。按 Ctrl+Shift 组合键向上倾斜矩形右侧,创建透视效果,如图 10-85 所示。

图 10-84

图 10-85

STEP 09 选择工具箱中的"路径选择工具" ,选中矩形路径,按住 Alt 键复制路径,创建另外一个窗户,如图 10-86 所示。使用"多边形套索工具" 创建选区,如图 10-87 所示。

图 10-86

图 10-87

STEP 10 使用"吸管工具" ![] 吸取房子正门墙壁的颜色，如图 10-88 所示。新建"图层 4"图层，使用"油漆桶工具" ![] 填充选区，如图 10-89 所示。

图 10-88

图 10-89

STEP 11 按住 Shift 键选中如图 10-90 所示的房子图层。执行菜单"图层"|"图层编组"命令，将图层进行编组，并设置组的名称为"房子 1"，如图 10-91 所示。

图 10-90

图 10-91

STEP 12 使用前面介绍的方法，在 Illustrator CC 文档中绘制如图 10-92 所示的图形。并为矩形添加立体效果，如图 10-93 所示。

图 10-92　　　　　　　　　　　　　　图 10-93

STEP 13 继续为三角形添加立体效果，如图 10-94 所示。将其拖至 Photoshop CC 文档中，使用前面介绍的方法，添加房子上的装饰，并将房子图形所在图层进行编组，设置组名称为"房子 2"，效果如图 10-95 所示。

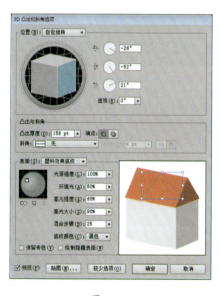

图 10-94　　　　　　　　　　　　　　图 10-95

STEP 14 继续在 Illustrator CC 文档中绘制如图 10-96 所示的图形，并为矩形添加立体效果，如图 10-97 所示。

图 10-96

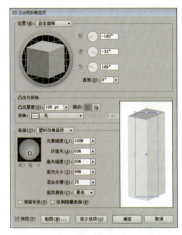
图 10-97

STEP 15 将创建的立体图形拖至 Photoshop CC 文档中，并调整图层顺序，如图 10-98 所示。效果如图 10-99 所示。

图 10-98

图 10-99

STEP 16 使用前面介绍的方法，为墙体添加窗户图形，如图 10-100 所示。然后使用"钢笔工具" 绘制三角形，如图 10-101 所示。

图 10-100

图 10-101

STEP 17 继续绘制三角形，创建屋顶图形，如图 10-102 所示。将绘制好的房子图形进行编组，如图 10-103 所示。

图 10-102

图 10-103

STEP 18 选择工具箱中的"多边形工具"，在属性栏中设置多边形的边数、填充色以及路径组合方式，然后在房顶区域绘制三角形，作为装饰图形，如图 10-104 所示。复制并移动三角形的位置，双击所在图层的图层缩览图，调整三角形的颜色，如图 10-105 所示。

图 10-104

图 10-105

STEP 19 在 Illustrator CC 文档中复制创建好的六边形，调整色块的颜色，如图 10-106 所示。使用"圆角矩形工具"绘制圆角矩形，如图 10-107 所示。

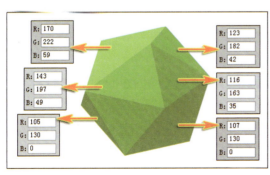

图 10-106

图 10-107

STEP 20 选择工具箱中的"圆角矩形工具" ，绘制圆角矩形，如图10-108所示。使用"钢笔工具" 绘制三角形，如图10-109所示。选中圆角矩形，执行菜单"编辑"|"复制"命令，再执行菜单"编辑"|"粘贴在前面"命令，复制圆角矩形，如图10-110所示。

图 10-108

图 10-109

图 10-110

STEP 21 按住 Shift 键加选三角形，如图10-111所示。执行菜单"窗口"|"路径查找器"命令，在弹出的"路径查找器"面板中单击"交集"按钮 ，创建相交图形，如图10-112所示。

图 10-111

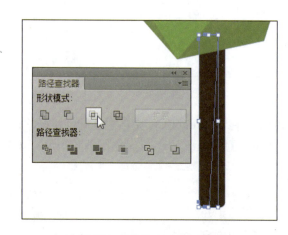

图 10-112

STEP 22 调整相交图形的填充色并取消轮廓色，如图10-113所示。右击，在弹出的快捷菜单中选择"排列"|"后移一层"命令，调整图层顺序，如图10-114所示。

STEP 23 将创建的树图形拖至 Photoshop CC 文档中，调整图形的大小及位置，如图10-115所示。复制并缩小图形，调整图形的位置，如图10-116所示。

图 10-113

图 10-114

图 10-115

图 10-116

3．拼合图形效果

下面将对网站首页整体效果的制作进行介绍。其中大部分操作是在 Illustrator CC 和 Photoshop CC 软件中进行。

STEP 01 在 Illustrator CC 的文档中，选择工具箱中的"多边形工具" ，并在画布中单击，弹出"多边形"对话框，设置多边形边数，如图 10-117 所示。双击"旋转工具" ，弹出"旋转"对话框，设置旋转角度，如图 10-118 所示。

图 10-117

图 10-118

STEP 02 在属性栏中调整图形的大小，如图 10-119 所示。配合 Shift+Alt 组合键水平向下复制图形，如图 10-120 所示。

图 10-119

图 10-120

STEP 03 在属性栏中调整图形的大小，如图 10-121 所示。然后调整图层顺序，效果如图 10-122 所示。

图 10-121　　　　　　　　　　图 10-122

STEP 04 使用前面介绍的方法绘制三角形，并调整图形的颜色，如图 10-123 所示。复制并调整图形的大小，如图 10-124 所示。

图 10-123

图 10-124

STEP 05 在 Photoshop CC 文档中双击树图形所在图层的图层缩览图，在打开的 Illustrator CC 文档中选中树干，按 Ctrl+C 组合键复制图形，如图 10-125 所示。最后在上一步创建图形的文档中按 Ctrl+V 组合键粘贴图形，缩小图形并调整其位置，如图 10-126 所示。

STEP 06 将大树图形拖至 Photoshop CC 文档中，缩小图形并调整其位置，如图 10-127 所示。然后复制该图形所在图层并调整图层顺序，如图 10-128 所示。

图 10-125

图 10-126

图 10-127

图 10-128

STEP 07 等比例放大图形并调整图形的位置，如图 10-129 所示。继续在 Illustrator CC 文档中增大大树图形的宽度并调整图形的颜色，如图 10-130 所示。

图 10-129

图 10-130

STEP 08 将上一步调整后的图形拖至 Photoshop CC 文档中，调整图形的大小及位置，如图 10-131 所示。复制并缩小图形，调整图形的位置，如图 10-132 所示。

STEP 09 继续复制并缩小图形，调整图形的位置，如图 10-133 所示。

图 10-131

图 10-132

图 10-133

STEP 10 使用"钢笔工具" 绘制小路图形并调整颜色，如图 10-134 所示。在"图层"面板中调整图层顺序，如图 10-135 所示。

图 10-134

图 10-135

STEP 11 使用"多边形选框工具" 绘制选区，如图 10-136 所示。按 Ctrl+Shift+Alt 组合键单击小路所在图层的图层缩览图，创建相交选区，如图 10-137 所示。

图 10-136

图 10-137

STEP 12 新建"图层 7"图层并填充选区为土黄色,如图 10-138 所示。使用"矩形工具" 绘制如图 10-139 所示的矩形。

图 10-138

图 10-139

STEP 13 按 Ctrl+T 组合键打开自由变换框,旋转矩形,如图 10-140 所示。使用"多边形套索工具" 绘制选区,如图 10-141 所示。

图 10-140

图 10-141

STEP 14 执行菜单"选择"|"反向"命令,反转选区,如图 10-142 所示。然后单击"图层"面板底部的"添加图层蒙版"按钮 ,为图层添加蒙版,隐藏选区中的图像,如图 10-143 所示。

图 10-142

图 10-143

STEP 15 复制并旋转创建的图形,如图 10-144 所示。双击图层缩览图,调整填充色为灰色,如图 10-145 所示。

图 10-144

图 10-145

STEP 16 继续复制并调整图形的填充色，创建出小鸟图形，如图 10-146 所示。选中组成小鸟的图形，按 Ctrl+G 组合键将其进行编组，如图 10-147 所示。

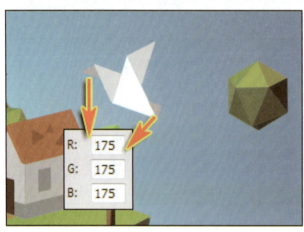
图 10-146

图 10-147

STEP 17 按 Ctrl+J 组合键复制"组 5"图层，等比例缩小并移动图形，效果如图 10-148 所示。使用"横排文字工具" 添加文字信息，如图 10-149 所示。

图 10-148

图 10-149

STEP 18 选中创建的文字并按住 Shift 键加选"背景"图层，单击属性栏中的"水平居中对齐"按钮，使文字与视图中心对齐，如图 10-150 所示。使用"直线段工具"绘制直线图形，如图 10-151 所示。

图 10-150

图 10-151

STEP 19 使用"路径选择工具" 选中路径，按住 Alt 键复制并水平向左移动路径，如图 10-152 所示。

图 10-152

STEP 20 选择工具箱中的"矩形工具" ，在视图底部绘制矩形，完成装潢公司网站首页的制作，效果如图 10-153 所示。

图 10-153

10.3 项目练习：装潢公司网站

📺 项目背景
某装潢公司为开拓市场，扩大影响，委托本部为其设计公司网站。

📺 项目要求
本次的案列为装潢公司网站，要求设计的网站高端、典雅，并具有一定的品质，网页版面布局要清晰，能够让访客更方便、快捷地寻找其所需的信息。

📺 项目分析
选用黑白灰色调，体现该装潢公司的主流时尚；另外，灰色大底色衬托的装潢照片更为美观，不会因颜色的色相而使某些设计图稿子不好看。以橘红色矩形色块为辅助，为整个页面的色调添加温馨时尚感。页面的布局要规范，体现公司正规，也符合装潢行业特性。

📺 项目效果

📺 课程安排
3 小时。